Dior

디올
안목이 역사가 된 클래시 앤 시크

2024년 02월 16일 초판 1쇄 발행

지은이 | 캐런 호머
옮긴이 | 허소영
펴낸이 | HEO, SO YOUNG
펴낸곳 | 상상파워 출판사
등록 | 2019. 1. 19(제2019-000009)
주소 | 서울시 은평구 진관4로 37 801동 상가 109호(진관동, 은평뉴타운 상림마을)
전화 | 010 4419 0402
팩스 | 02 6499 9402
이메일 | imaginepower@daum.net
SNS | 인스타@imaginepower2019

ISBN | 979-11-971084-4-0 03650

안목이 역사가 된 클래시 앤 시크

Dior

캐런 호머 지음·허소영 옮김

상상파워

목차

도입 08

초기 라이프 14

전시 32

뉴룩 44

하우스 오브 디올 70

헐리우드와 사교계 104

디올 없는 디올 136

액세서리 206

향수와 뷰티 220

참고 문헌 234

Intro

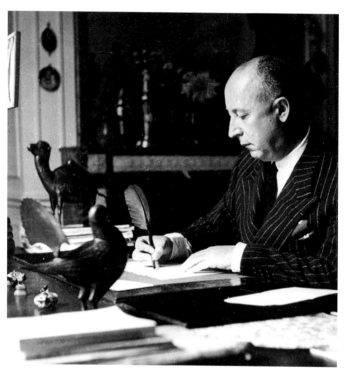

몽테뉴 30번가에 있는 그의 우아한 살롱에서 스케치하고 있는 디오르

Introduction

"나에게 꿈이란? 여성을 행복하고 아름답게 만드는 것이다."

- 크리스티앙 디오르

나치 독일이 유럽을 점령해 나가고 긴축 경제의 여파가 시민들의 삶에 깊숙이 파고들 때, 휘청거리는 도시 파리에서 1947년 크리스티앙 디오르는 자신의 이름으로 패션 하우스를 열었다. 그의 행보는 현실에서 벗어나 이상주의적 디자인을 고대했던 사람들에게 희소식이 되었다. 그레이톤으로 꾸며진 우아한 살롱은 그의 데뷔쇼를 보기 위해 몰려든 사람들로 인산인해를 이루었다. 살롱으로 모델들이 걸어나오자 여기저기에서 탄성 소리가 들려왔다. 남성스런 어깨선과 밋밋한 미니스커트는 온데간데 없고 완벽하게 재단된 재킷이 우아한 자태를 뽐내고 있었다. 디오르는 물자가 부족했던 전시 상태라는 사실이 무색할 만큼 패브릭을 아낌없이 사용했다. 풍성한 힙라인이 돋보이는 스커트는 재킷 아래 감추어진 허리선을 더욱 잘록하게 만들었다.

《하퍼스 바자르》편집장 카멜 스노우는 디오르의 센세이션한 데뷔쇼를 보고 다음과 같은 말했다. "이건 혁명이야! 친애하는 크리스티앙, 당신의 드레스는 상상조차 못했던 모습으로 우리에게 나타났다. 오늘 '뉴룩'이 탄생했고 패션의 역사는 이 순간을 기록할 것이다." 그 후로 십년 뒤, 디오르의 갑작스러운 죽음이 많은 이들은 슬프게 했지만 그가 설립한 오뜨 꾸뛰르 하우스는 여전히 우아함의 상징으로 우리 곁에 남아 있다.

디오르는 장인 정신을 바탕으로 건축학적 수준의 정확한 재단과 정교한 바느질로 세련미를 완성했다. 또한, 그의 의상을 착용하는 여성들로 하여금 스스로 아름다워졌음을 느끼게 만들었다. 그는 패션이 가진 역사적인 영향력과 현대 여성이 추구하는 갈망을 간파하여 이를 디자인에 녹여냈다. 디오르의 디자인 철학은 칠십 년이라는 긴 시간 동안 하우스 오브 디올을 지탱하는 근간이 되었다. 그의 손에서 탄생한 '뉴룩'은 패션 역사가와 디자이너에게 큰 영향을 미쳤다. 이브 생 로랑, 마르크 보앙, 지안프랑코 페레, 존 갈리아노, 라프 시몬스를 포함하여 현재 디올의

수석 디자이너인 마리아 그라치아 치우리까지 모두 그의 디자인 철학을 바탕으로 자신들이 추구하는 미적 가치를 구현해 왔다. 무슈 디오르가 남긴 유산은 재능 있는 디자이너들에 의해 같은 듯 다른 모습으로 여전히 살아 숨 쉬고 있다.

디오르는 기성복과 액세서리의 명성에 힘입어 향수를 출시했다. 그가 사망한 후에도 하우스 오브 디올은 비즈니스 전문가들과 함께 글로벌 시장을 공략했고 지속적인 변화를 통해 패션 시장을 주도했다. 여성을 더욱 아름답게 만들고 싶었던 무슈 디오르의 꿈으로 시작된 파리의 고급 부티크는 어느덧 세계에서 가장 성공적인 명품 브랜드 중 하나로 성장했다.

2017년 크리스티앙 디오르의 회고전「크리스티앙 디오르 : 디자이너의 꿈」이 파리에서 첫 선을 보였으며 2019년 런던에서도 성황리에 개최되었다. 디오르의 미적 가치는 세대를 넘어 공감대를 형성하며 기품있는 매력을 유감없이 발휘하고 있다.

Early Life

An Idyllic Childhood Home

크리스티앙 디오르는 1905년 1월 21일 노르망디 해안에 위치한 그랜빌에서 다섯 명의 자녀 중 두 번째 아이로 태어났다. 1832년에 증조할아버지가 설립한 비료와 화학 사업 덕분에 그는 부유한 가정 환경에서 성장했다. 디오르는 1957년에 출간된 자서전 『디올 바이 디오르』에서 노르망디 절벽 꼭대기에 있었던 집을 다음과 같이 묘사했다. "지난 세기 말에 지어진 앵글로-노르만 건물처럼 [그것은] 터무니없이 큰 저택이었지만... 나의 모든 삶에 큰 영향을 미쳤다. 집의 외부는 회색빛이 도는 부드러운 핑크색으로 칠해져 있었다. 이것은 내가 가장 좋아하는 색상이 되었다. 나는 린넨 방을 가장 좋아했다. 그곳에서 가정부들과 재봉사들이 쉴 새 없이 일했고 나는 오랫동안 그곳에 머무르면서... 기름 램프 주위에서 부지런히 바느질을 하는 여성들의 손놀림을 지켜보며 옷의 매력에 점점 빠져 들었다."

← 노르망디의 그랜빌에 위치한 디오르의 어린 시절 집과 그에게 영감을 주었던 꽃들.

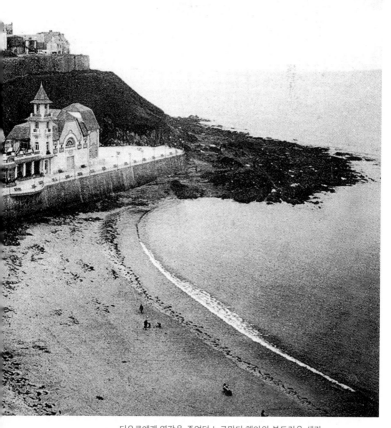

디오르에게 영감을 주었던 노르망디 해안의 부드러운 색감.

디오르는 어린 시절부터 꽃에 대한 열정을 드러냈다. 그는 식물들과 꽃으로 가득한 곳에서 혼자 시간을 보내거나 「빌모린-앙드리외」 식물 카탈로그를 읽으며 행복해 했다. 어머니로부터 물려받은 식물을 향한 관심은 그의 작품에 큰 영향을 미쳤다. 나중에 디자이너가 되어서도 정원에서 스케치하는 것을 좋아했고 파리에 위치한 디올 살롱은 언제나 대형 꽃꽂이로 가득 차 있었다. 그가 디자인한 드레스에 풍성한 꽃무늬 패턴이나 아름다운 꽃자수가 가득한 것도, '뉴룩' 실루엣이 꽃을 거꾸로 뒤집어 놓은 듯 한 모양인 것도 꽃을 사랑하는 그의 마음과 무관하지 않았다. 정원과 꽃을 테마로 한 그의 영감은 여전히 디자이너들의 작품에 영향을 미치고 있다. 디올의 수석 디자이너들은 꽃무늬가 프린트 된 직물과 꽃이나 꽃잎을 수놓은 실크 소재를 즐겨 사용했다. 패션쇼 무대 또한 신선한 꽃으로 장식하여 로맨틱한 분위기를 자아냈다.

디오르가 다섯 살이 되었을 때, 그는 가족과 함께 파리에 있는 근사한 아파트로 이사를 했다. 파리는 문화, 예술의 중심지라는

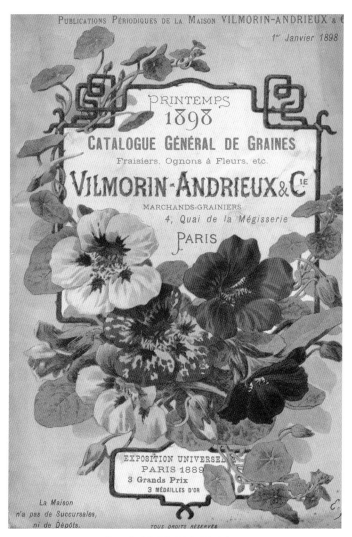

디오르가 어린 시절 읽었던 식물 카탈로그.

명성에 걸맞게 다양한 예술 공연들이 넘쳐 났다. 파리지앵들은 평화로운 '벨 에포크(제1차 세계 대전이 일어나기 이전의 황금기)'가 가져다 준 풍요로움에 흠뻑 빠져 있었다. 어린 디오르는 참신한 아이디어로 들썩이는 아름다운 도시의 분위기를 고스란히 흡수했다. 얼마지나지 않아 전쟁이 시작되었고 도시 전체에 긴장감이 엄습해 왔다. 파리지앵들은 노래와 춤으로 침울한 일상에 생기를 불어넣었다.

어느 날 그는 집으로 배송된 잡지를 보고 자신이 패션에 관심이 있다는 사실을 알게 되었다. "파리지앵들은 짧은 스커트를 입고 무릎까지 올라오는 프라잉 부츠를 끈으로 조여 매고 다닌다는 보도가 있는데... 표면적으로 사람들은 만장일치로 이 스타일에 반대 의사를 표명했지만 실상은 파리에서 사람들이 이 제품들을 서둘러 주문했다는 소식이 그 다음날 석간신문을 통해 알려졌다."

십 대 소년이 된 디오르는 현대 예술, 문학 및 음악에 몰두했다. 제1차 세계 대전이 끝난 후, 특별 초대전에 참석한 것을

계기로 소규모 갤러리를 후원하기 시작했다. 디오르는 대학 진학을 앞두고 부모님에게 건축과 예술을 향한 열정을 피력했지만 안정적인 직업을 선호했던 부모님의 강권으로 그는 외교관이 되는 첫 관문인 정치학을 선택했다. 부모님의 극렬한 반대에도 불구하고 예술을 향한 그의 열정은 시들지 않았다. 그는 초현실주의 화가의 작품을 감상했고 표현주의 아방가르드 영화와 안톤 체호프의 연극을 보며 밤을 새웠다. 또한, '폴리 베르제르(파리에 위치한 뮤직 홀)와 같이 생기 넘치는 공연장의 분위기에 매료되었고 이내 돌리 시스터와 조세핀 베이커의 팬이 되었다.

디오르는 외교관이 된 자신의 미래를 상상할 수 없었다. 그는 관심도 없는 일에 시간을 낭비 하는 대신, 작곡 공부를 하고 싶었다. 어느 날 디오르는 용기를 내어 부모님을 설득했지만 거실에서는 절망에 찬 한숨 소리만 새어 나왔다. 한창 앙리 소게에게 영감을 받아 다양한 음색에 몰두하고 있었던 디오르에게 부모님의 근심에 찬 목소리는 전혀 들리지 않았다. 그는 이 시기에 즐겼던 다양한 문화를 통해 안목이 크게 성장했고 이때 형성된

인간관계를 통해 평생지기들을 만났다. 그 중 한 명이 영화배우 장 오젠느였다. 그가 한때 디오르의 영향으로 재단사로 일했다.

학생 신분이었던 디오르는 몇 년 동안 군복무를 연기할 수 있었다. 1927년 그는 군 입대를 결정했지만 이내 무정부주의자이자 평화주의자임을 선언하고 장교 신분이 아닌 2급 공병으로 파리 근교에 위치한 부대에 지원했다. 군복무를 마친 뒤에 부모님의 반대에도 불구하고 미술관을 오픈했다. 디오르의 아버지는 미술관 어디에서도 자신의 이름이 눈에 띄지 않는 조건으로 그의 결정에 동의했다. 전통적으로 부유했던 그의 부모님은 상점 문 위에 자신의 이름이 걸리는 것을 수치스럽게 생각했다. 그때 사회적 분위기가 그랬다. 디오르는 쟈크 봉주앙과 파트너쉽을 맺고 작은 갤러리를 열었다. 피카소, 앙리 마티스, 살바도르 달리, 막스 제이콥의 명작들이 그의 손을 거쳐 거래 되었다. 디오르는 그때 일을 회상하며 그들의 작품을 소장하고 있었다면 그 가치를 숫자로 환산하기 어려울 것이라고 언급했다. 1928년 그는 갤러리 스태프로 합류한 피에르 콜을 만났다. 얼마 지나지 않아

조세핀 베이커와 같은 아방가르드 공연자들은 젊은 디자이너의 시선을 사로잡았고 나중에 디오르는 그녀를 위해 무대 의상을 제작했다.

그들은 절친한 친구가 되었다. 1930년 미국의 경제 붕괴의 여파로 전 세계가 대공황 상태에 빠졌다. 디오르에게도 많은 고통스러운 일이 벌어졌다. 신경 질환을 앓고 있던 남동생이 불치병이라는 의사의 말에 실의에 빠진 그의 어머니는 삶의 의욕을 잃고 세상을 떠났다. 1931년 프랑스의 경제가 불황에 빠지면서 부동산이 직격탄을 맞았다. 오랫동안 공들여서 부동산에 투자했던 그의 아버지는 그 많던 재산을 모두 잃게 되었다. 채권자들은 남아 있는 작품을 압류하기 위해 그의 집으로 몰려들었다. 디오르는 집에 있는 작품을 갤러리로 옮겼다. 파트너인 쟈크 봉주앙도 비슷한 처지에 놓이게 되었다. 경제적 여력이 없었던 그들은 얼마 지나지 않아 갤러리 문을 닫아야 했다. 디오르는 이렇게 쉽게 포기 할 수 없었다. 그는 피에르 콜과 협력하여 갤러리를 다시 열었지만 결과는 참담했다. 경기 침체에 따른 수요 부진으로 인해 소장품의 가치는 터무니 없이 평가 절하되었고 디오르는 경제적인 압박을 얼마 버티지 못하고 갤러리 문을 닫아야만 했다.

그의 가족들은 파리의 높은 생활비를 감당하지 못하고

노르망디로 돌아갔다. 디오르는 파리에 홀로 남아 난생처음으로 궁핍함을 경험했다. 그는 당시의 기억을 회상하며 친구들과 다락방을 공유하며 난생처음으로 끈끈한 동료애를 느꼈다고 말했다. "피아노, 축음기 그리고 술 몇 병으로 달콤한 즐거움에 취해 있을 때 비로소 나는 쥐떼로부터 멀리, 그것도 아주 멀리 도망칠 수 있었다. 멋지게 차려입고 퍼즐 맞추기를 할 때도 같은 기분이었다." 디오르는 건강이 심각하게 나빠지자 반강제적으로 도시를 떠나야 했다. 맑은 공기를 마시며 휴식을 취하자 건강이 회복되었다. 그러자 한 동안 잠잠했던 방랑벽이 다시 기승을 부렸다. 그는 일 년 동안 해외에서 태피스트리 아트를 배우고 디자인 작업하며 워크숍을 기획했다. 그는 이 시기에 놀라운 기세로 자신이 가진 잠재적인 창의성을 탐구해 나갔다. 마침내 파리에 돌아왔지만 높은 현실의 벽에 부딪쳤다. 경제적인 여유가 없었던 그는 창작 활동에 매진하는 대신에 안정적인 직장을 찾는 것이 급선무였다. 디오르는 디자이너 뤼시앵 를롱이 운영하는 패션 하우스에 지원했다. 그는 인터뷰에서 사무실 업무보다

디자인 파트에 적합한 사람이라고 자신을 어필했다. 당시에 그의 채용은 불발되었지만 결국 그는 하우스 오브 를롱의 디자이너가 되었다.

마침내 행운의 여신이 그에게 손을 내밀었다. 라울 뒤피의 <플랑 드 파리>를 포함하여 그가 소장하고 있었던 몇 점의 작품이 판매되었다. 경제적으로 어려움을 겪고 있었던 그의 가족들을 충분히 돕고도 남을 만한 금액이었다. 여유 자금이 생긴 그는 서둘러서 일자리를 찾을 필요가 없었다. 디오르는 지체하지 않고 구상하고 있었던 계획을 실천하기 시작했다. 먼저, 장 오젠느에게 연락하여 패션 일러스트레이터 자리를 제안했다. 연기를 시작하기 전이였던 그는 디오르의 오퍼를 마다할 이유가 없었다. 디오르는 패션 잡지에 스케치를 판매하여 수익을 냈다. 그리고 나머지 시간은 드레스와 액세서리를 디자인하는 데 전념했다. 그는 짧은 기간 동안 놀라운 안목과 뛰어난 재능으로 디자이너로서의 명성을 쌓아 갔다. 일을 시작한지 이 년 만에 혼자

'뉴룩'이라는 신조어를 만든 《하퍼스 바자르》 편집장 카멜 스노우. ↓

힘으로 아파트를 마련했고 1938년 로베르트 피게는 그를 디자이너로 고용했다. 디오르가 첫 시즌에 선보인 '카페 앙글레'는 보는 이들로 하여금 절로 감탄을 자아냈다. 독특한 새발 격자무늬에 가장자리를 사랑스런 레이스로 마무리한 드레스를 선보이며 그는 디자이너로서의 입지를 확고히 다졌다. '뉴룩'이라는 신조어를 만들었던 카멜 스노우와의 인연도 여기에서 시작되었다.

이렇게 탄탄대로를 걸을 것만 같았던 그의 커리어에 예측하지 못한 변수가 발생했다. 그는 제2차 세계 대전이 발발하자 모든 일을 중단하고 삼십 사세의 나이로 군 복무를 다시 시작해야 했다.

"It's quite a revolution, dear Christian! Your dresses have such a New Look!"

-Carmel Snow

The War Year

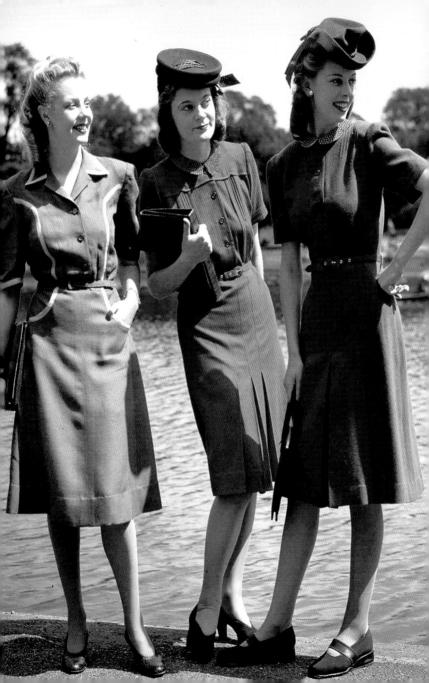

Fighting For Couture

크리스티앙 디오르는 운이 좋았다. 단 일 년 만에 군 복무를 마쳤고 치열한 전투도 그를 비껴갔다. 디오르는 프랑스 중부에 위치한 메훈 쉬르 예브르에서 주둔하는 동안, 농사에 흠뻑 빠져 있었다. 그는 '사보트'라고 불리는 나막신을 신고 고급스런 상류 사회와 동떨어진 삶을 즐기고 있었다.

1940년 군 복무를 마치고 프랑스 남부에서 궁핍하게 살고 있는 가족들과 재회했다. 디오르는 그곳에서 아버지와 여동생을 도와서 채소를 재배하여 판매했다. 식량 배급 체제하에서 채소 판매는 가족들에게 좋은 수입원이 되었다. 그러던 중 디오르에게 전쟁이 발발하기 전에 미국으로 보냈던 몇 장의 사진이 판매되었다는 소식이 들려왔다. 갑자기 천 달러가 그의 수중에 들어왔다. 이 돈은 아마 전쟁이 발발하기 직전에 해외에서 프랑스로 반입된 마지막 외화일 확률이 높았다.

디오르는 문화 중심지 파리에서 벗어나 있었지만 여전히 예술가들과 어울리며 즐거운 시간을 보냈다. 그는 전쟁이 몰고 온 상실감 속에서 칸으로 피난 온 파리지앵들과 정기적으로 연극 공연을 무대에 올렸고《피가로》에 보낼 패션 스케치 작업도 게을리하지 않았다.

1941년 말이 되자, 파리에 있는 고급 의상실들이 하나 둘씩 문을 열기 시작했다. 디오르는 로버르트 피게와 함께 일하고 싶었지만 그를 기다리다가 지친 피게는 이미 다른 사람을 고용한 상태였다. 실의에 잠겨 있는 디오르에게 피게보다 더 큰 규모에 수준 높은 숙련도를 보유하고 있는 뤼시앵 를롱이 손을 내밀었다. 그에게는 피게의 거절이 전화위복의 계기가 된 셈이었다. 독일이 프랑스를 점령했던 기간 동안 맹보쉐와 스키아파렐리를 포함하여 다수의 디자이너들이 미국으로 이주했다. 파리에 남은 마들렌 비오네를 포함한 몇몇 디자이너들은 무기한 휴점에

제2차 세계 대전 기간 동안 시행 되었던 직물 배급제에 발맞춰 영국인 디자이너 노먼 하트넬은 최소한의 원단을 사용해서 '유틸리티 드레스'를 제작했다. ↑

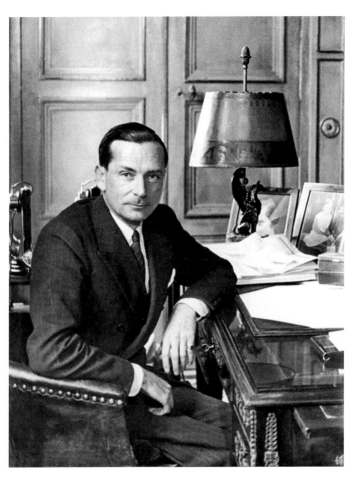

크리스티앙 디오르는 뤼시앵 를롱의 지도하에 패션 디자이너로서의 기량을 연마했다.

들어갔다. 파리 시내에서 오직 몇 곳만이 정상적으로 운영 되고 있었는 데 그 중 하나가 를롱 하우스였다. 당시 '파리 오뜨 꾸뛰르 의상 조합'의 회장이었던 를롱은 나치와 아슬아슬한 협상을 이어가고 있었다. 나치 측은 파리에 있는 고급 의상실을 베를린으로 옮길 것을 를롱에게 요구했다. 나치의 계획은 프랑스 디자이너들을 제3국으로 이주시켜서 독일 상표가 붙은 드레스를 제작하다가 궁극적으로 그들을 독일 패션 디자이너로 둔갑시키는 것이었다.

1941년 '파리 의상 조합'은 나치에 의해 사찰을 당했고 기록 보관소에 있던 자료들이 모두 그들의 손에 넘어갔다. 나치는 프랑스 전통을 도용하여 독일 문화로 편입시키고 싶었다. 수천 명의 장인들의 숙련된 기술에 의존하는 패션 하우스에 대한 일말의 이해도가 있었다면 이런 터무니 없는 발상을 하지 않았을 것이다. 특히 자수와 같이 몇 대에 걸쳐 전수되는 분야는 더더욱 단시간에 습득하기가 불가능했다. 를롱은 이러한 사실을 나치에게 거듭 피력했다. 나치 정부는 마지못해 언제든지 의상실을

폐점 시킬 수도 있다는 엄포와 함께 프랑스 디자이너들이 파리에서 일할 수 있게 허락했다.

를롱의 패션 하우스는 전쟁 중에도 운영되었다. 그는 나치 장교들의 아내들을 위해 드레스를 디자인했다. 그로인해 프랑스가 해방된 뒤, 나치 부역자로 지목되었지만 판사는 그 가능성이 희박하다는 판결을 내렸다. 를롱이 프랑스인의 일자리와 문화적 유산을 지키기 위해서 실행했던 일들을 나치와 협력했다고 보기에 무리수가 있다는 견해였다.

1945년을 기점으로 파리 패션계는 회복세를 띠었다. 를롱은 허리가 잘록하게 들어간 롱스커트와 드레스를 넣어 단촐하게 컬렉션을 구성하여 해외로 수출했다. 파리 컬렉션과 비교해 보면 턱없이 부족한 양이었지만 최첨단 유행을 맛보기에는 손색이 없었다. 컬렉션의 대부분을 크리스티앙 디오르와 피에르 발망이 디자인했다. 그 후로 2년 뒤, 그는 크리스티앙 디오르가 전설적인 '뉴룩'을 선보이는 데뷔 컬렉션에 관객으로 참석했다. 그 자리에서 를롱은 자신을 능가하는 제자의 빛나는 재능을

목격했다. 이듬해에 그는 디오르의 '뉴룩'을 모방한 컬렉션을 선보였지만 패션계의 반응은 싸늘했다. 1948년 를롱은 건강상의 이유로 부티크를 폐점했다. 디오르는 언제나 그의 좋은 모습만 언급했다. 를롱에게서 전수 받은 기술과 디자이너로 자신의 재능을 알아봐 준 스승에 대한 배려였다.

나치 점령하에서 프랑스인들의 삶은 녹록치 않았다. 디오르의 사랑스런 여동생 캐서린은 누구보다 맹렬히 나치에 저항했다. 그녀는 디오르와 십이 년이라는 나이 차이에도 불구하고 우애가 돈독했다. 그는 여동생에게 직장을 구해주었고 전쟁이 일어나기 전까지 파리에서 함께 생활했다. 캐서린은 유부남이었던 상점 주인과 사랑에 빠졌고 이내 동거를 시작했다. 캐서린은 사랑에 빠진 남자가 프랑스 레지스탕스의 일원임을 고백했을 때 주저하지 않고 그를 따라 레지스탕스에 합류했다. 1944년 7월 6일 그녀는 나치의 비밀경찰 게슈타포에게 체포되어 교외에 있는 '드랑시 수용소'에 구금되었다.

1941년에서 1946년까지 디오르는 를롱이 운영하는 디자인 하우스에서 일하면서 고급 의상에 대해 많은 것을 습득했다. 그 때의 경험은 초기 버전의 '뉴룩' 디자인에 큰 영향을 미쳤다.→

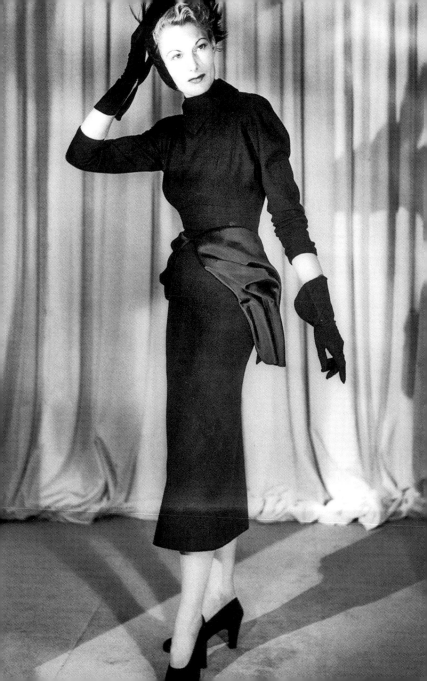

캐서린은 고문을 당하면서도 끝끝내 레지스탕스를 배신하지 않았다. 그리고 얼마 지나지 않아 독일 최대 규모의 여성 강제 수용소인 '라벤스브뤼크'로 이송되었다. 디오르와 그의 가족들은 그녀의 생존에 대한 희망의 끈을 놓지 않았다.

1945년 4월 30일 소련군이 '라벤스브뤼크'를 점령하고 포로들을 해방시켰다. 캐서린은 옥고로 인해 수척해진 모습으로 가족의 품으로 돌아왔다. 몸은 쇠약할 대로 쇠약해져 있었고 치료가 불가능할 정도로 부상을 입은 부위도 있었다. 그녀는 이때의 전공을 인정받아 프랑스 최고의 표창인 레지오도뇌르 훈장을 포함하여 여러 개의 상을 수여 받았다.

그녀의 저항 정신과 애국심은 디오르에게 큰 영감을 주었다. 그가 '뉴룩'을 출시할 때도 캐서린은 그에게 큰 힘이 되었다. 그녀는 강인하고 겸손했으며 디오르가 높이 평가하는 우아함을 겸비하고 있었다. 그녀는 디오르의 작품에 큰 영향을 미쳤지만 대중들의 이목이 집중되는 것을 극도로 꺼렸다. 그녀는 연인과 함께 그의 아이들을 양육하고 꽃을 키우며 일생을 보냈다.

디오르는 그녀가 재배한 많은 꽃들을 재료로 향수를 제작했다. 그의 첫 번째 향수는 캐서린을 떠올리며 '미스 디올'이라고 지었다. 1957년 그가 급작스럽게 사망하자 전 세계에서 추모 물결이 잇달았다. 캐서린은 프랑스 정부로부터 디오르를 존경하는 마음으로 사람들이 보내온 수많은 꽃들을 개선문에 놓을 수 있게 허가를 요청했고 프랑스 정부는 이를 승인했다. 그녀는 디오르에게 직물, 가구, 그림을 물려받았다. 2008년 구십일 세의 나이로 사망한 후에 그녀의 소장품들은 디오르가 한때 살았던 '샤토 드 라 콜 느와르' 저택에 반환되었다.

The New Look

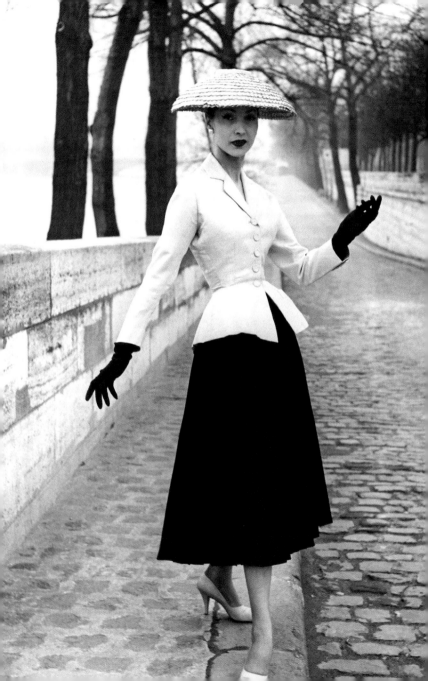

Wearable Works Of Art

　1946년 부유한 섬유 거물 마르셀 부삭이 크리스티앙 디오르에게 접근했다. 디오르의 작품을 보고 깊은 인상을 받았던 그는 오랜 전통의 패션 하우스 '필립과 가스통'을 디오르와 함께 재건하고 싶었다. 디오르에게 부삭의 제안은 대단히 유혹적이었지만 그는 자신의 이름으로 디자인 하우스를 설립하고 싶었다. 디오르는 끈질긴 설득 끝에 1946년 12월 16일 몽테뉴 30번가에 자신의 이름은 건 디자인 하우스를 열었다.

　1947년 2월 12일 스타일리시한 파리지앵과 상류층 인사들이 우아한 그레이 색조로 장식된 디올 살롱을 가득 메웠다. 간절히 고대했던 데뷔 무대에서 디오르는 구십 벌에 달하는 작품을 선보였다. 미국 《보그》 편집자 베티나 발라드는 그날의 분위기를 "열광적인 전율"이라고 표현했다.

　전 세계의 기자들은 디오르의 데뷔 컬렉션에 깊은 인상을

←뉴룩을 대표하는 '바 재킷'에 풍성한 블랙 스커트와 밀짚모자를 매치했다.

받았다. 미국《보그》는 재빠르게 그의 작품으로 표지를 장식했다.《하퍼스 바자르》의 편집장 카멜 스노우는 그의 대담한 스타일을 보고 "이건 혁명이야! 친애하는 크리스티앙, 당신의 드레스는 상상조차 못 했던 모습으로 우리에게 나타났다. 오늘 '뉴룩'이 탄생했고 패션의 역사는 이 순간을 영원히 기록할 것이다."라고 말하며 '뉴룩'이라는 신조어를 탄생시켰다.

많은 사람들은 디오르의 재단 솜씨를 건축학에 빗대어 묘사했다. 고급 원단을 사용하여 한치의 오차도 없이 심혈을 기울여서 완성한 우아한 실루엣은 어느새 그의 트레이드마크가 되었다. 디오르의 '뉴룩'이 얼마나 획기적이었는지 이해하기 위해 당시의 시대적 상황을 이해할 필요가 있다. 제2차 세계 대전이 종식된지 2년이 지났지만 프랑스는 여전히 독일 점령하에서 피폐해진 일상을 회복하는데 급급했다. 영국도 마찬가지였다. 상류층 사이에서는 그의 의상이 인기를 구가했지만 1949년까지 지속된 옷 배급 정책으로 인해 전반적인 사회적 분위기는 침체되어 있었다.

1950년 디올 컬렉션을 보기 위해 그레이 톤으로 장식된 아틀리에를 가득 채운 관객들.→

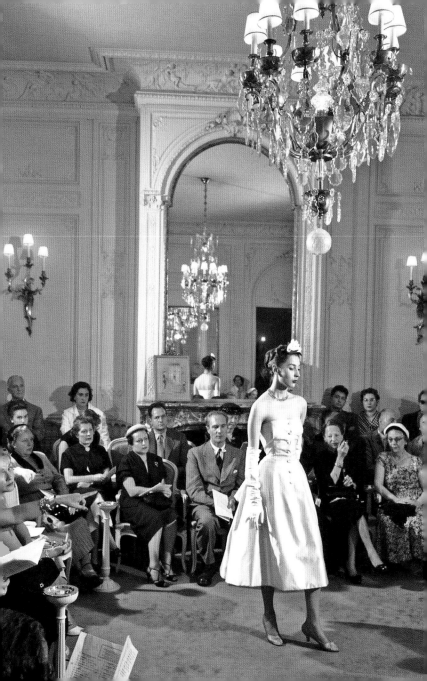

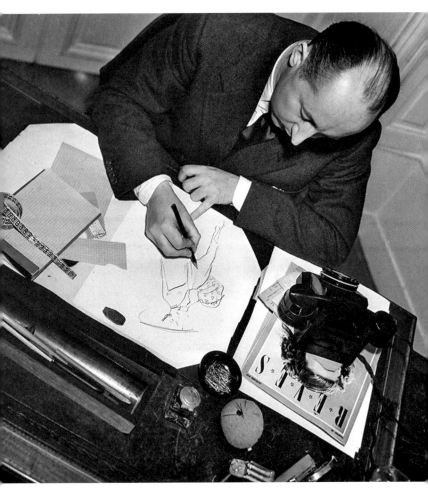

오뜨 꾸뛰르 컬렉션에서 선보일 이백 개가 넘는 디자인을 선택하고 있는 디오르.

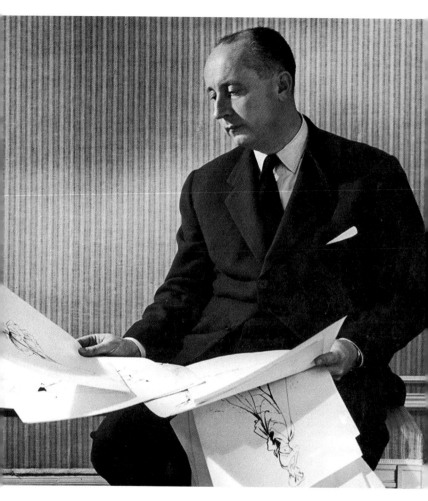

1947년 획기적인 '뉴룩'을 스케치하고 있는 디오르.

각진 어깨에 꽃과 과일로 장식된 모자, 무거운 플랫폼 슈즈가 주를 이루었던 시절에 '뉴룩'은 유행을 역행하는 모습으로 패션계에 등장했다. 그는 매끄럽게 떨어지는 둥근 어깨선과 타이트한 허리에서 힙까지 이어지는 유려한 라인으로 여성의 부드러운 곡선미를 유감없이 드러냈다. 볼륨감 있는 스커트로 잘록한 허리선을 부각시켜 우아한 여성미를 극대화했다. 여기에 장인의 손길이 그대로 묻어나는 흠잡을 데 없이 정교한 재단술로 의상의 완성도를 높였다. 디오르는 액세서리를 적제적소에 활용했다. 단정한 힐과 세련된 모자를 활용하여 전체적인 스타일을 완성했다. 그는 숨이 멎을 것만 같은 매혹적인 실루엣으로 사람들을 매료시켰지만 일부는 사치를 조장한다는 이유로 그를 맹렬히 비난했다. 많은 여성들은 하루 빨리 긴축 경제 체제가 끝나기를 바랐다. 여성들은 '뉴룩'을 구매하는 것이 패션의 새로운 장이 열렸음을 알리는 신호탄이 될 거라 기대했다.

우아한 가구와 신선한 꽃으로 가득한 디올 살롱. '뉴룩' 드레스에 모피로 장식된 코트, 베일 모자, 글로브까지 완벽하게 조화를 이루며 가슴 설레는 매력을 선보였다. ➝

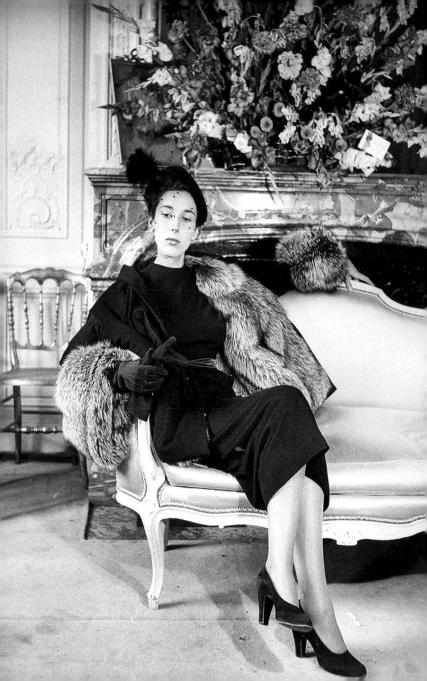

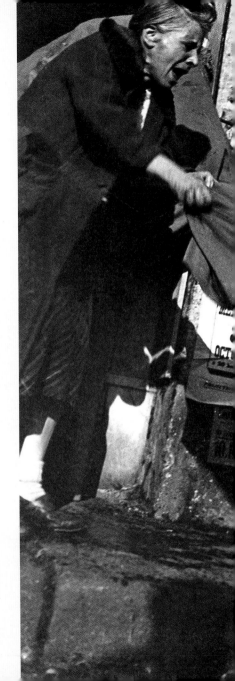

드레스를 찢으려는 파리지앵. 1947년 전시 직물 배급 체제하에서 생활했던 파리지앵들은 '뉴룩'에 사용된 직물의 양을 보고 분노했다.

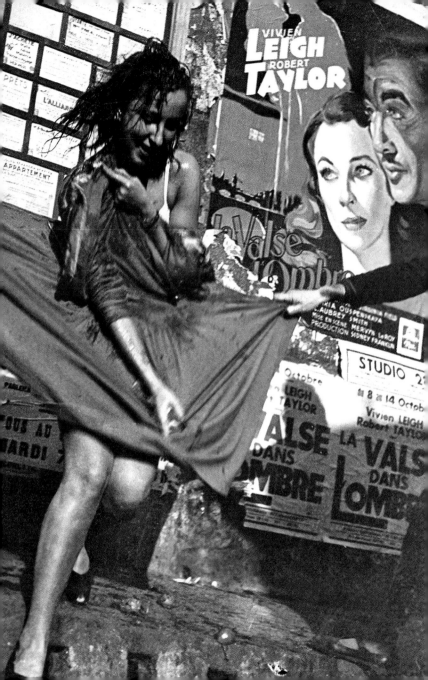

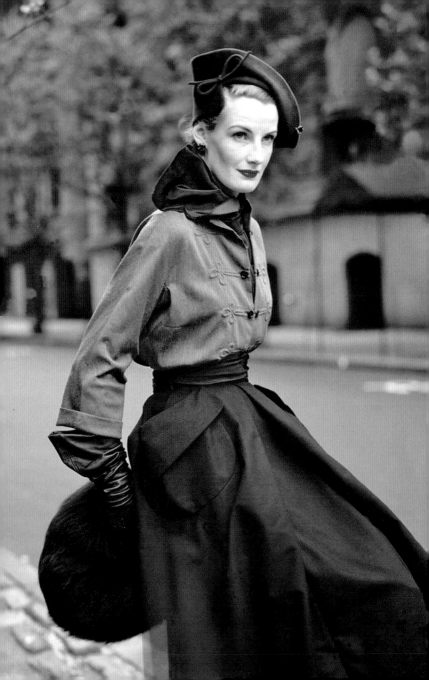

디오르는 언론과의 인터뷰에서 그가 선보인 '코롤'과 '엥 윗'에 대해 다음과 같이 언급했다. "춤추는 모습을 연상시키는 '코롤'은 풍성한 볼륨 스커트와 몸에 딱 맞게 찍어낸 듯한 상의로 슬림한 허리를 부각시켰다. '이엥 윗(8라인)'은 깔끔하게 떨어지는 어깨선과 잘록한 허리 라인으로 가슴과 엉덩이를 강조했다." 여성 특유의 곡선미를 강조하는 디자인은 그 시대에 추앙 받던 모래시계 체형이 아닌 여성들의 마음 속에 자리잡고 있는 아름다움을 향한 갈구를 실현시켜 줄 꿈의 의상의 되었다.

'뉴룩'과 동시에 떠오르는 디오르의 상징적인 디자인에는 '바 슈트'가 있다. 이 아름답게 재단된 아이보리 실크 재킷은 타이트한 허리 라인 아래로 나풀거리는 꽃잎이 힙을 감싸는 것처럼 보이는 것이 특징이다. 여기에 4미터가 넘는 양모를 아낌없이 사용하여 종아리 중간까지 내려오는 주름치마를 제작하여 재킷과 매치했다. 컬렉션에서 선보인 다른 작품들도 동일한 방식으로

←볼륨감 있는 스커트에 경기병 모자를 매치하여 색다른 분위기를 연출했다. 그린 색상의 벨벳 모자, 스카프, 벨트를 사용하여 활기를 불어넣었고 블랙 가죽 장갑과 여우털 토시로 질감의 대비를 이끌어 냈다.

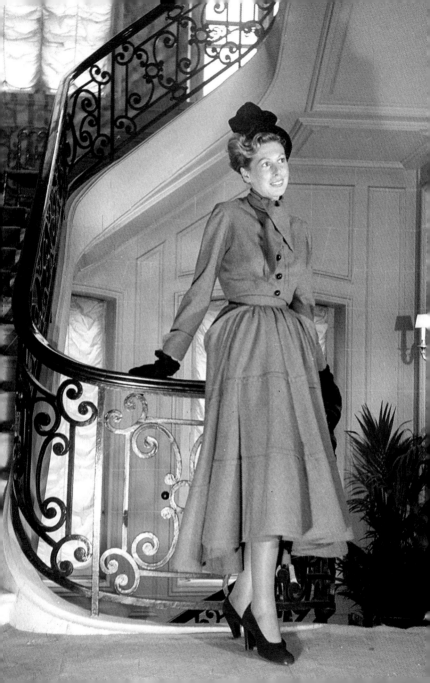

아낌없이 직물을 사용했다. 전반적으로 색상은 네이비, 그레이, 그레이-베이지, 블랙과 같은 차분한 색조를 사용하여 모던룩의 향수를 불러 일으켰다. 곡선미가 강조된 디자인은 에드워드 시대의 코르셋과 19세기의 과장된 실루엣을 연상시켰지만 현대적인 색상과 디자인으로 시대적 분위기를 상쇄시켰다. 오늘날까지도 사랑받는 이 디자인들은 클래식의 정석으로 자리 매김을 했다.

1947년 가을·겨울 컬렉션을 앞두고 사람들은 디오르의 두 번째 컬렉션을 고대하고 있었다. 과연 이번도 혁신적인 디자인과 우아함이 조화롭게 어우러져 패션계에 센세이션을 일으킬지 초미의 관심이 집중되었다. 결과는 당연히 "예스"였다. 디오르는 두 번째 컬렉션에서 더욱 과감해진 행보를 이어갔다. 미국《보그》는 1947년 가을·겨울 컬렉션에 관한 소회를 다음과 같이 밝혔다. "그는 어쩌다 한 번 근사한 작품을 내놓은 것이 아니라는 것을 두 번째 컬렉션에서 증명했다."

←전형적인 '뉴룩' 스타일로 잘록한 허리, 볼륨감 있는 힙이 강조된 플레어스커트. 모자, 장갑, 신발이 어우러져 완벽한 룩을 완성했다.

이번 컬렉션의 특징은 허리는 더욱 타이트해졌고 동그란 어깨선은 한층 더 부드러워졌다. 여전히 여성의 체형을 과장된 방식으로 표현했지만 불과 일 년 전에 유행했던 각진 어깨선과 상반되는 모양이었다. 더욱 풍성해진 스커트의 볼륨감을 보고《보그》는 "엄청나게 넓고 끝을 알 수 없는 길이"라고 묘사했다. 디오르는 자서전에서 "몇 야드에 걸쳐 펼쳐진 환상적인 소재가... 이번에는 발목까지 내려왔다"라고 회상했다.

디오르는 꽃에서 영감을 받아 롱플레어스커트에 주름진 꽃잎 모양을 가미시켰고 재킷 아래에 짧은 주름을 덧대어서 라운드 힙에 대한 환상을 자극했다. 그 어디에도 아름다운 여성의 곡선미가 배제된 디자인이 없었다. 그는 가을·겨울 컬렉션에서는 선선해진 날씨를 고려하여 벨벳과 브로케이드 포함하여 화려하고 묵직한 소재를 선택했다. 모델들은 마치 깃털처럼 가벼운 의상을 걸친 것처럼 우아하게 움직였다. 디오르는 한층 밝아진 컬렉션을 통해 전쟁으로부터 벗어난 해방감을 표현했다. 그는 이 시대를 제2의 전성기라고 불렀다.

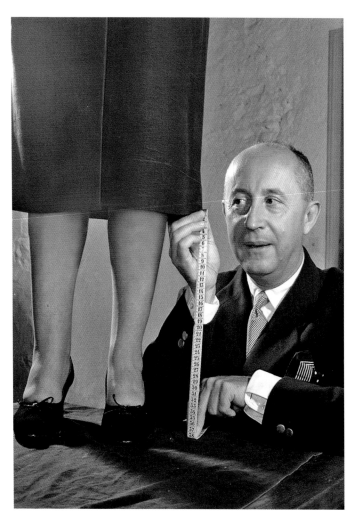

믿기 어렵겠지만 많은 양의 직물이 필요했던 디오르의 스커트는 1940년대 후반에 논란에 중심에 섰다. 그 이후로 수십 년 동안 스커트 길이는 패션을 결정하는 중요한 요소가 되었다.

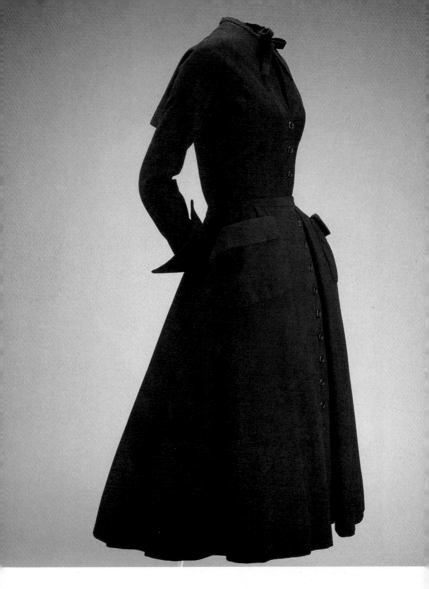

1948년 울 소재로 만든 '뉴룩' 데이 드레스. 부드러운 어깨선과 잘록한 허리가 강조된 디자인에 커다란 주머니와 플레어 커프, 리본 등을 디테일로 가미시켰다.

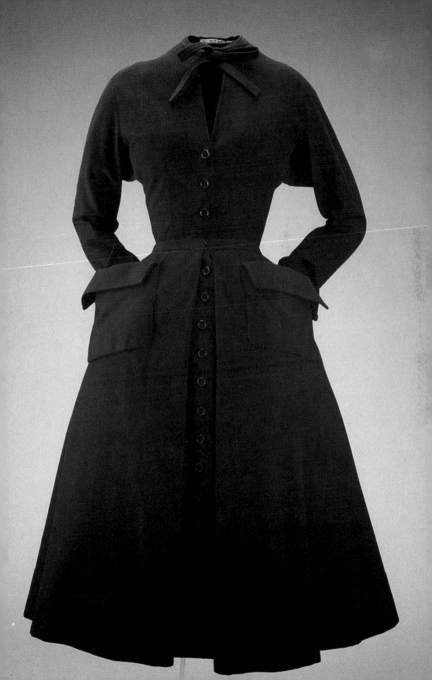

디오르는 마음이 가벼워지면 직물의 무게가 부담스럽지 않다고 믿었다. 디오르는 액세서리의 비중을 높여 전체적인 스타일의 완성미를 추구했다. 두 번째 컬렉션에서 선보인 '사이드해트'가 대표적인 예이다. 그는 우아하게 꼬아 올린 머리 위에 비스듬히 쓴 모자로 경쾌한 분위기를 연출했다. 수년 안에 이 착장은 1950년대를 대표하는 패션 스타일이 되었다. 주얼리 또한 디오르의 패션을 완성하는데 중요한 역할했다. 그는 화려하게 빛나는 스테이트먼트 목걸이로 이브닝드레스의 스타일을 보완했다.

디오르는 '뉴룩' 실루엣을 바탕으로 다양한 변화를 시도했다. 1948년에 선보인 '지그재그'와 '앙볼' 라인이 좋은 예이다. 그는 '지그재그' 디자인을 통해 스케치에서 느껴지는 생동감을 착용하는 사람들에게 그대로 전달했다. '날아오르다'라는 뜻으로 번역되는 '앙볼'은 고르지 않게 분산된 볼륨감으로 마치 출렁이는 파도를 응축해 놓은 듯한 역동감을 표출했다. 고난이도 기법의 재단 기술이 완성해 낸 걸작품이었다.

1947년 세실 비튼이 촬영한 울 드레스. 낭만적인 컬렉션의 분위기가 집약되어 있다.→

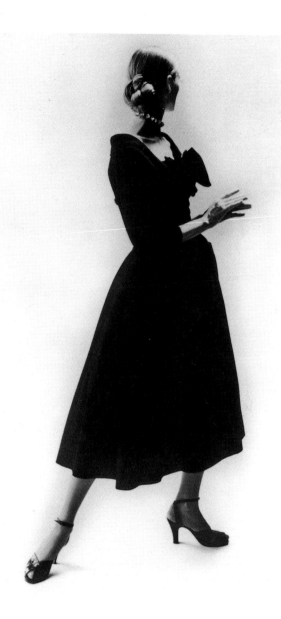

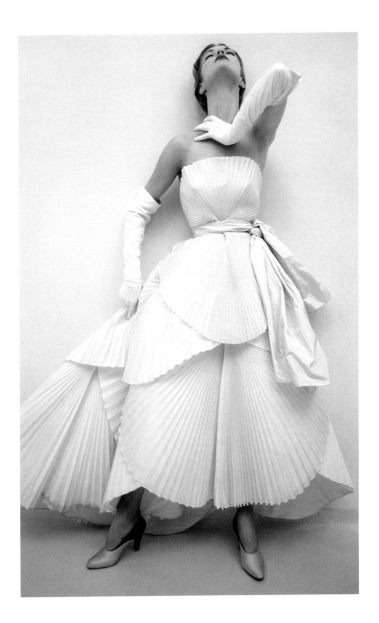

디오르의 관심은 점차 재킷에서 스커트로 옮겨졌다. 그는 견고해진 스커트 형태를 유지하기 위해 빳빳해진 패브릭을 안감으로 사용했다. 디오르는 오뜨 꾸뛰르 뿐만아니라 일상복에서도 완벽한 재단 기술을 발휘했다. 디오르는 그해 겨울 컬렉션에서 '윙드' 라인을 본격적으로 선보였다. 드레스와 코트의 앞·뒷면에 깊게 패인 인버티드 플리트 활용하여 활동성과 입체감을 극대화했다. 높은 목선에 끝이 뾰족한 칼라와 과장된 소맷부리와 같은 디테일을 가미시켜 '앙볼' 스타일에 변화를 추구했다. 더욱 정교해진 재단 기술을 바탕으로 비대칭 네크라인의 이브닝드레스를 선보이며 패션계에 큰 반향을 일으켰다.

디오르는 놀라운 재단 솜씨를 발휘하여 의상을 착용하는 여성들을 더욱 아름답게 만들었다. 그의 시그니처인 과장된 실루엣을 십분 활용하여 우아한 여성상을 오롯이 재현했다.

←1951년 5월 미국 《보그》에 실린 노만 파킨스이 촬영한 사진. 1950년대에 접어들면서 디오르의 드레스는 더욱 풍성하고 호사스러워졌다.

디오르는 재단 능력 외에도 다양한 기술로 그가 추구하는 미적 완성도를 끌어올렸다. 1949년 출시한 '트로프 뢰유'라인은 눈속임이라는 뜻의 이름에서 알 수 있듯이 플로팅 패널을 사용하여 입체감을 살렸다. 걸을 때마다 하늘하늘하게 흔들리는 실루엣과 재킷과 드레스에 활용된 정교한 주름은 디오르의 디자인 모토인 여성미를 극대화했다. 그의 디자인은 기본적으로 정갈하고 단아하지만 다양한 디테일을 활용하여 생기 있는 볼륨감을 더했다. 디오르는 뛰어난 재단 실력뿐만 아니라 소재를 활용하는데 탁월한 능력을 발휘했다. 그는 벨벳, 양모, 실크 새틴, 그로그랭과 같은 고급스런 소재만이 낼 수 있는 독특한 느낌을 디자인에 접목시켰다. 그는 자서전에서 1940년대를 마감하는 컬렉션에 대해 다음과 같이 말했다. "각각의 소재 속에 내포되어 있는 기하학적 구조를 바탕으로 커팅 시스템을 구축했다. 나는 직선과 사선을 교차시켜서 곧 완성하게 될 아름다운 작품을 상상하며 즐겁게 가위질을 했다. 때때로 그 모습은 마치 활기차게 돌아가는 풍차처럼 보였다."

디오르의 열정과 재능이 폭발적인 시너지 효과를 내며 의상의 아름다움을 경이로운 경지까지 끌어 올렸다. 1950년대에 들어서면서 하우스 오브 디올은 오뜨 꾸뛰르에서 가장 중요한 패션 하우스 중 하나로 자리매김하게 되었다.

The House of

Dior

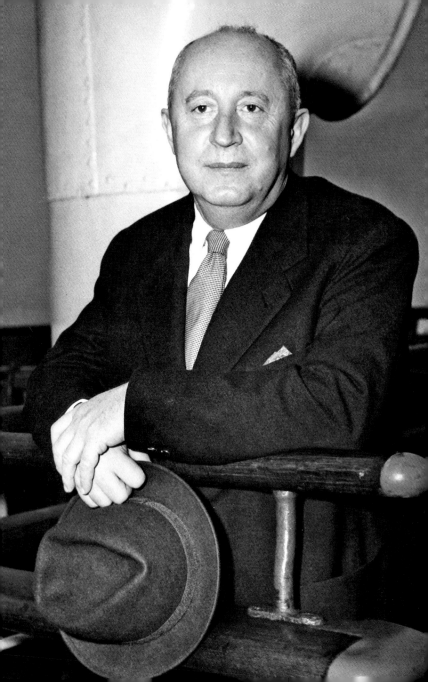

Expansion into America & Great Britain

1950년 대 초반에 디오르는 대담한 '뉴룩'으로 패션 역사의 새로운 장을 열었다. 하우스 오브 디올의 수장으로 재임한지 삼 년 만에 이루어낸 쾌거였다. 왕족과 무비 스타를 비롯하여 국제 사회에서 활약하고 있는 핵심 인물들이 그의 고객이 되었다. 그는 급속도로 증가하는 수요를 감당하기 위해 사업 확장을 결심했다. 1948년 그는 고객들이 토탈 패션을 즐길 수 있도록 다양한 회사들과 라이선스 계약을 체결했다. 가장 먼저 디오르의 이름으로 스타킹과 양말류의 제조를 허가했으며 가방, 신발, 장신구 순으로 그 규모를 확대해 나갔다.

같은 해에 미국 시장으로 눈을 돌려 뉴욕 5번가에 최고급 매장을 오픈했다. 또한, 시카고에 위치한 마셜 필즈와 버그도프 굿맨에 의류 패턴과 패브릭을 공급했다. 프랑스에서 여성

←1948년 퀸 메리 여객선을 타고 뉴욕 5번가에 오픈한 매장으로 향하는 디오르.

재봉사들을 시카고에 파견하여 드레스를 완성하게 했다. 물론 디오르의 오리지널 작품만큼 아름답지 않았지만 상대적으로 저렴한 가격으로 디오르의 의상을 소장할 수 있다는 사실만으로 미국 중산층들을 들뜨게 만들었다

1950년에 디올은 런던에서 처음으로 패션쇼를 선보였다. 언론인들은 앞다투어 그의 데뷔 쇼를 다루었고 매력적인 마가렛 공주가 디오르의 열렬한 팬이라는 사실이 보도되자 그의 의상은 날개 돋친 듯이 팔려 나갔다. 당시 디오르는 프랑스 아틀리에에서 생산한 트왈을 영국에서 자체 생산할 수 있게 제조회사와 라이센스 계약을 체결했지만 급증하는 수요를 감당하기 어려웠다. 그는 이 문제를 해결하기 위해 1952년 의류 제조업자인 콜맨 제프리스, 마르셀 페네즈 그리고 더들리 백작부인 로라 워드와 함께 'C.D 모델스 유한책임 회사'를 설립했다.

더들리 백작부인은 패션 하우스가 성장하는데 크게 기여했다. 자연스럽게 배어나오는 기품과 놀랄 만한 패션 감각의

1952년 영국에 진출한 디오르는 영국 여성들의 취향에 맞는 새로운 디자인을 선보였다.→

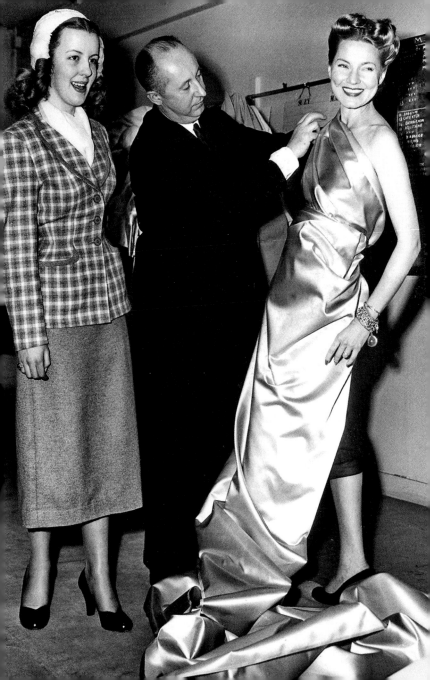

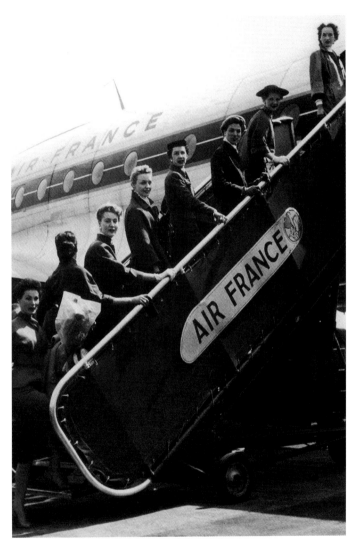

1953년 베네수엘라로 떠나는 여덟 명의 프랑스 모델들.

소유자였던 그녀는 하우스 오브 디올의 완벽한 홍보대사가 되었다. 그녀는 영국에 있는 모든 언론과 마케팅을 담당했을 뿐만 아니라 매덕스 스트리트에 위치한 아틀리에에서 영국 고객들에게 선보일 최적의 디자인을 선별했다. 영국 여성의 감성과 프랑스풍으로 옷장을 채우고 싶은 그들의 사심 사이에서 균형을 유지하는 것이 고객들의 마음을 사로잡는 데 가장 필요한 요소였다. 이 과정에서 디오르의 디자인의 일부가 상류층 여성의 취향에 맞게 수정되기도 했다. 1954년 말까지 디오르는 영국 고객들을 위해 특별 의상을 디자인 할 만큼 영국 시장을 중요하게 생각했다. 그는 영국 친화적인 인물답게 전통적인 영국산 직물을 적극적으로 활용했다. 액세서리나 전문 의류에 대한 라이선스 계약을 체결할 때도 '덴츠 글로브'와 '라일 앤 스콧 니트웨어'와 같이 장인 정신이 투철한 유서 깊은 영국 회사를 선택했다.

하우스 오브 디올의 인기는 성공적인 패션쇼와 우호적인 언론 보도에 힘입어 날로 상승했다. 개방적인 성격의 소유자였던 그는 인터뷰를 대단히 즐겼다. 그는 디자인 과정을 포함하여

우아하게 옷을 입는 방법까지 적극적으로 언론에 공개했다. 많은 상점에서 그의 의상과 액세서리를 판매하기 시작했다. '해러즈'와 같은 고급 백화점에서는 새로운 컬렉션이 출시되는 일정에 맞추어 별도로 패션쇼를 개최했다. 심지어 '디올 룸'을 만들어서 최신 디자인과 액세서리를 전시했다. 디오르의 우아한 의상을 향한 영국 귀족들의 사랑은 이후로도 계속 이어졌다.

1957년 디오르의 급작스런 사망 소식에 영국 사교계는 깊은 슬픔에 빠졌다. 1959년 11월 블레넘 궁전에서 패션쇼가 개최되었다. 무슈 디오르를 잃은 슬픔을 딛고 마가렛 공주와 디올 런던이 영국 적십자사를 돕기 위해 준비한 행사였다. 이브 생 로랑이 하우스 오브 디올의 수석 디자이너로 지명되었다. 1976년까지 재능 있는 디올의 디자이너들이 무슈 디오르의 유지를 받들어 런던 컬렉션을 별도로 준비했다.

1954년 미국 《보그》에 실린 블루 수영복. 디오르의 이름을 달고 날개 돋친 듯이 팔렸다.→

런던 세인트 제임스 지역에서 촬영한 사진. 디오르는 영국의 전통적인 방식으로 제작된 직물을 애용했고 화보 촬영 또한 현지에서 진행했다.←↓

'뉴룩'이후에도 디오르는 최고의 직물을 찾기 위해 지칠지 모르는 열정을 발휘했다.↓→

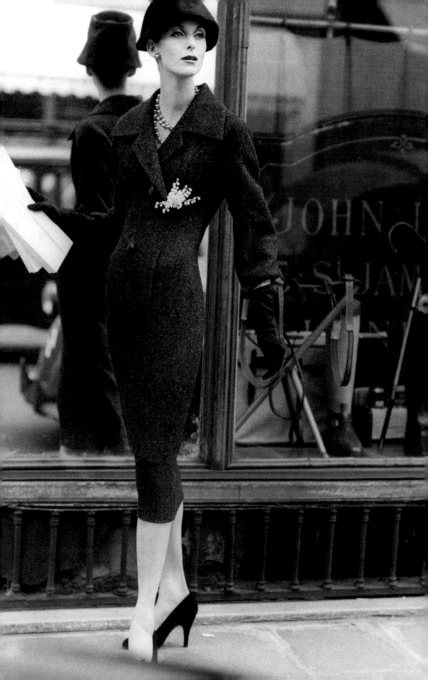

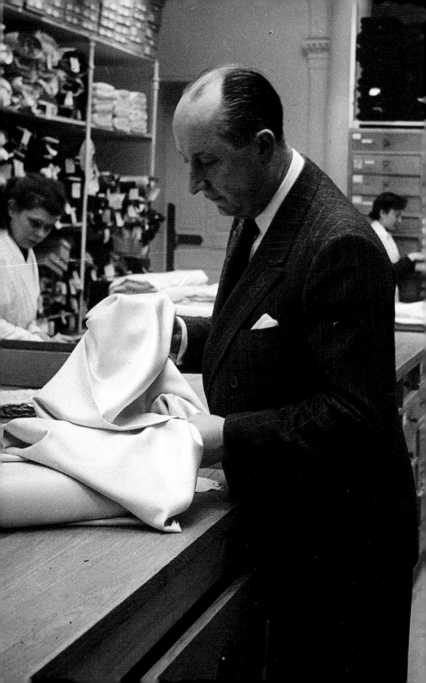

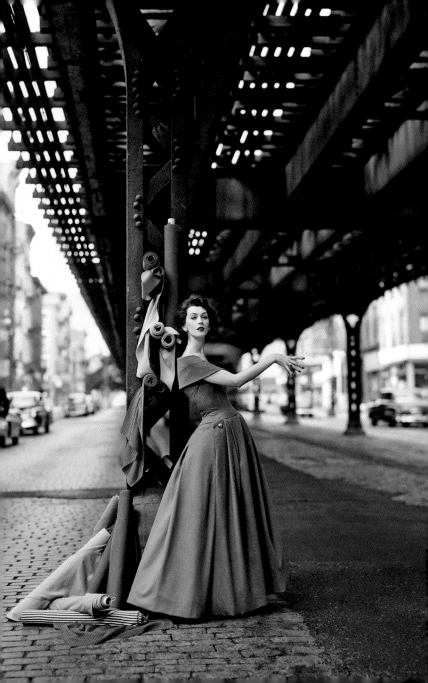

A New Silhouette

1951년 '내추럴 라인'을 출시하면서 디오르는 '뉴룩'의 그늘에서 점차 벗어나기 시작했다. 패딩을 넣어 부풀린 엉덩이와 넓고 뻣뻣했던 스커트 라인은 사라지고 그 자리를 날렵해진 타원형 실루엣이 차지했다. 디오르는 새로운 변화에 대해 다음과 같이 말했다. "타원형 모양의 얼굴, 가슴, 엉덩이... 이 세 개의 모형이 결합되어 자연스런 곡선미가 완성되었다."

디오르는 가장 먼저 스커트와 정장에 변화를 주었다. 스커트의 폭이 밑단으로 내려올수록 날렵한 기둥처럼 좁아졌고 허리는 꽉 조여서 단단히 고정시키기 보다 자연미를 추구했다. 재킷 또한 뻣뻣한 코르셋으로 몸통을 조였던 느낌이 사라지고 대신 에드워드 시대를 대표하는 잔주름을 길게 늘어뜨려서 이전보다 의복을 편안하게 착용할 수 있게 실루엣에 변화를 주었다.

←1956년 뉴욕의 한 고가 철도 아래에서 포즈를 취하고 있는 유명 모델 도비마. 디오르는 미국 패션 잡지들의 기상천외한 표지 아이디어를 흥미롭게 생각했다.

다만, 이브닝드레스에서는 여전히 화려한 장신구와 눈부시게 아름다운 옷감으로 호사스러운 아름다움을 탐닉했다.

'롱 라인'은 디오르의 모든 컬렉션을 통틀어서 가장 사랑받는 '내추럴 라인'의 계보를 이었다. 그를 상징하는 페플럼 재킷의 길이는 짧아졌고 대신 스커트의 길이는 종아리까지 늘어났다. 길이감을 드러내며 아름다운 자태를 드러내는 스커트를 따라 시선을 움직이다보면 그 아래 감추어진 날씬한 여성의 체형이 자연스럽게 드러났다. 디오르는 이 변화에 대해 다음과 같이 말했다. "인위적인 여성성을 강조하기 위해서 다양한 기술을 사용하여 눈속임을 하던 시대는 사라졌다. 이제 자연스럽고 진실한 것이 패션의 본질이 되는 시대가 도래했다."

1951년에 선보인 '내추럴 라인'. 한층 길어진 스커트와 비스듬히 재단된 재킷이 특징이다.→

1951년 작품으로 깊게 파인 목선에 벨트로 허리선을 강조하여 여성미를 부각시켰다.←↓

'팔토'라고 불리는 헐렁한 외투. 《보그》는 이 디자인을 '중국풍 박스 코트'로 묘사했다.↓→

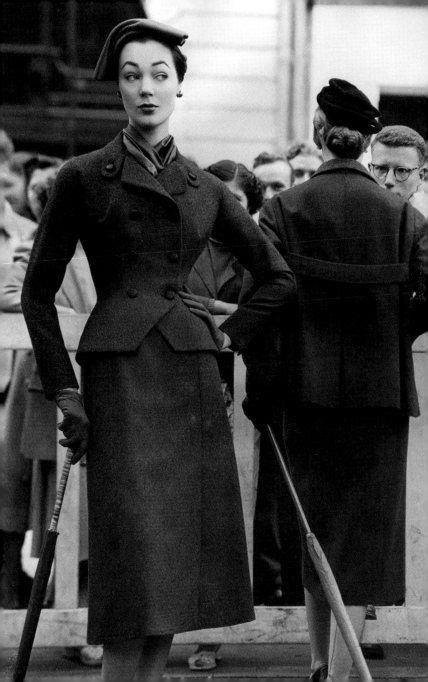

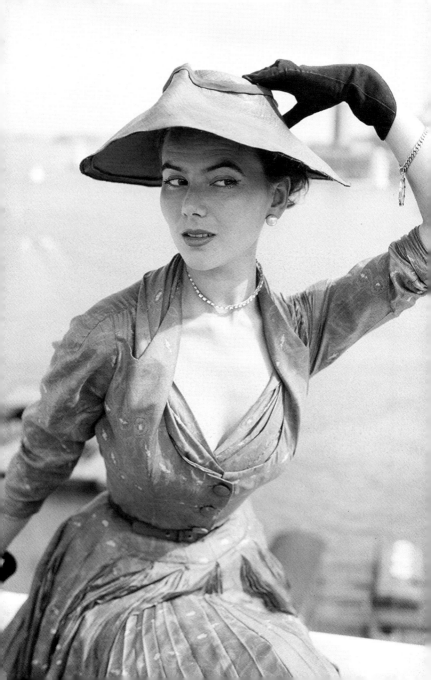

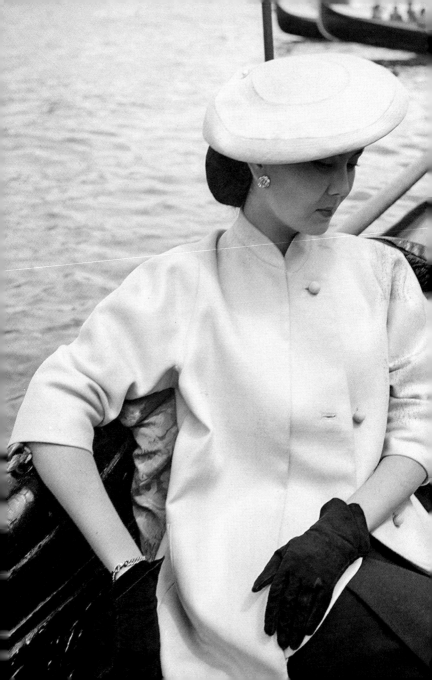

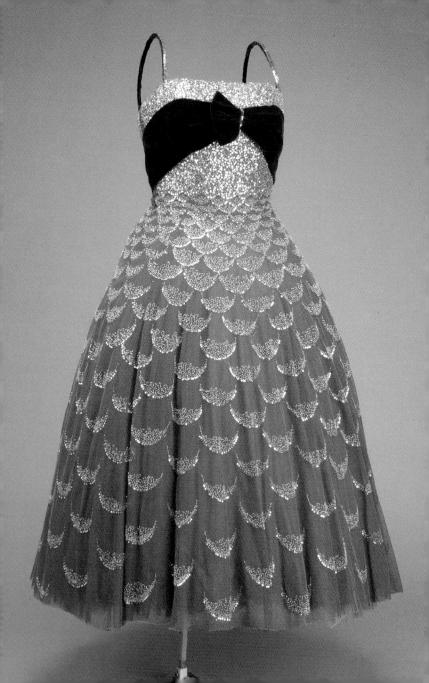

그는 여성의 유려한 곡선미를 칭송했다. 분위기에 따라 스커트의 길이를 능수능란하게 변화시켰고 말끔하게 이어진 허리라인은 여성을 더욱 슬림하게 보이도록 만들었다. 그 어느 때보다 색상은 심플해졌고 이전에 선호했던 밝은색에서 블랙으로 색상이 전환된 것도 바로 이때였다. 언제나 그랬듯이 이브닝드레스는 어떠한 틀에도 얽매이지 않았다. 화려한 자수로 수놓은 우아한 드레스에 강한 개성이 드러나는 액세서리를 매치하여 그가 추구하는 표현주의 사상을 여과 없이 드러냈다.

디오르는 1950년대 중반부터 몇 해 동안 디자인 하우스의 길이 남을 상징적인 의상을 연이어 발표했다. 대표적으로 'H', 'A', 'Y'라인이 있는데 이 중에서 'A'라인은 패션 용어로 자리 잡을 만큼 큰 성공을 거두었다.

←1951년에 제작된 벨 모양의 얇은 명주 망사 드레스. 유리구슬과 스팽글로 정교하게 디테일을 살렸고 가슴을 감싸는 활모양의 벨벳으로 포인트를 주었다.

잎과 새들 무늬의 과감한 직물은 디자이너의 손끝에서 아름다운 드레스로 변모했다. ↓→

1952년 블라우스, 울 크레이프 스웨터, 주름 스커트로 구성된 스리피스 의상.←↓↓

1952년 《보그》에 실린 아이스-블루 비드 새틴 드레스. 잘록한 허리와 굴곡진 힙선, 화려하게 비드로 장식된 플라워 패턴은 고전미의 정석을 보여준다. ↓↓→

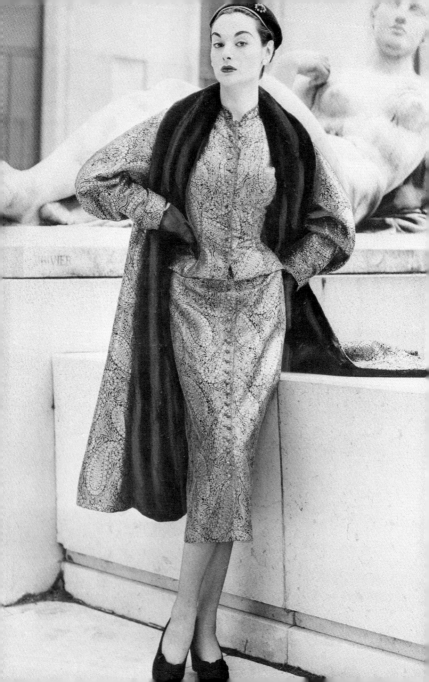

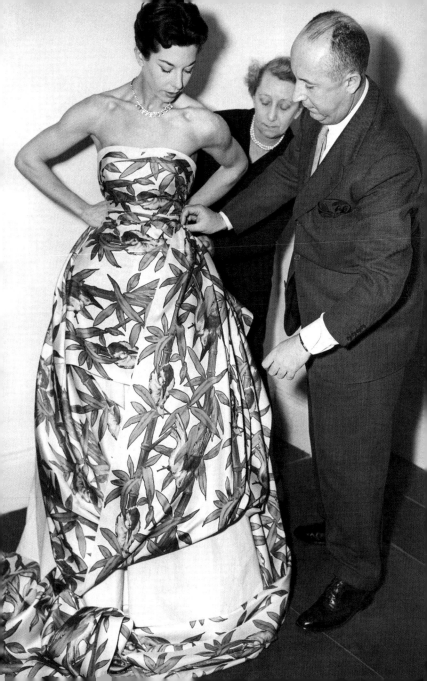

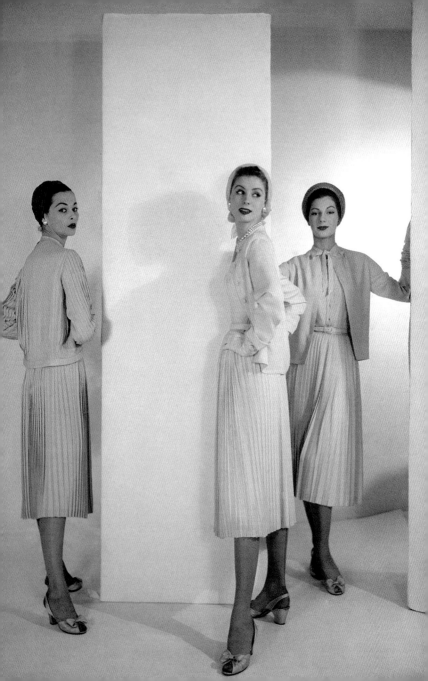

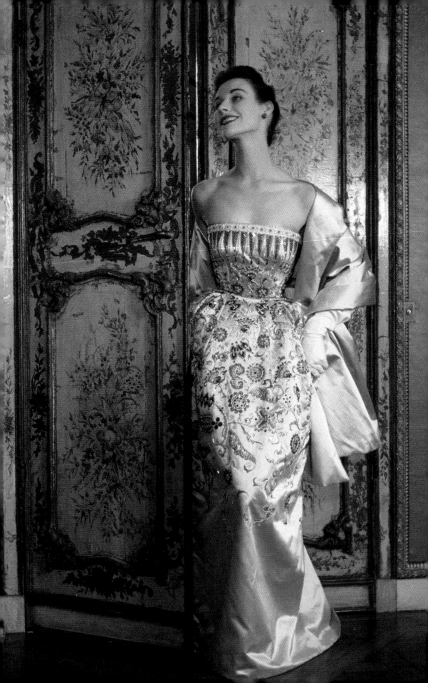

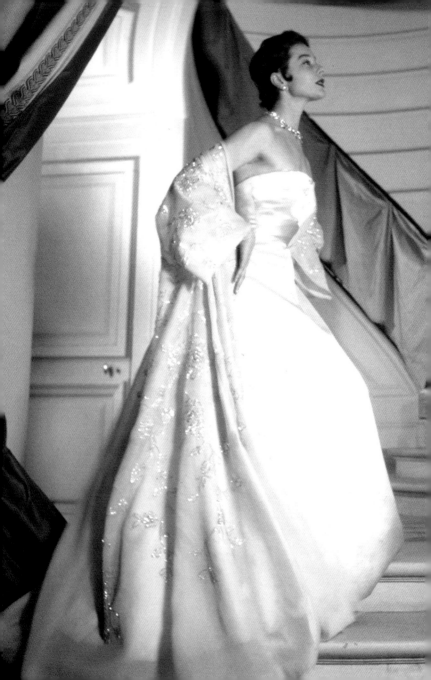

'뉴룩' 이후로 십 년이라는 기간 동안 그의 디자인은 더욱 부드러워졌다. 흠잡을 데 없이 정갈한 형태에서 느껴지는 자유로움이 그의 트레이드마크가 되었다. 1957~58년 가을·겨울 컬렉션에서 디오르의 디자인은 그 어느 때보다 더 극단적인 대비를 이루었다. 우아한 데이 드레스와 정장은 활동하기 수월하게 길이는 짧아지고 품이 넉넉해졌다. 이와 대조적으로 이브닝드레스는 극단적으로 상체를 꽉 조이고 스커트를 한껏 부풀려서 과장된 실루엣의 극치를 보여주었다.

미국 《보그》 편집자 제시카 데이브스는 패션쇼가 끝난 뒤 다음과 같이 말했다. "탁월한 재능이 만들어낸 완벽함이 시종일간 의상에서 배어나왔다." 어느 누구도 이 패션쇼가 그의 재능을 목도할 마지막 기회라고 생각하지 못했다. 1957년 10월 24일 디오르는 이탈리아에서 휴가를 보내던 중에 심장마비로 갑자기 세상을 떠났다. 짧았지만 강렬했던 그의 작품 세계는 잔인하게 막을 내렸다.

←섬세하게 구슬로 장식한 옅은 핑크색 가운 위에 오간디 코트를 걸친 모델. 디오르는 1950년대에도 호사스럽고 로맨틱한 분위기의 드레스를 지속적으로 제작했다.

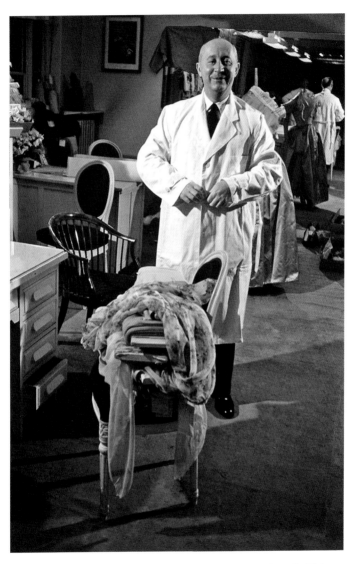

십 년동안 디자인 하우스를 운영하면서 그는 디자인부터 제작, 검수까지 모두 총괄했다.

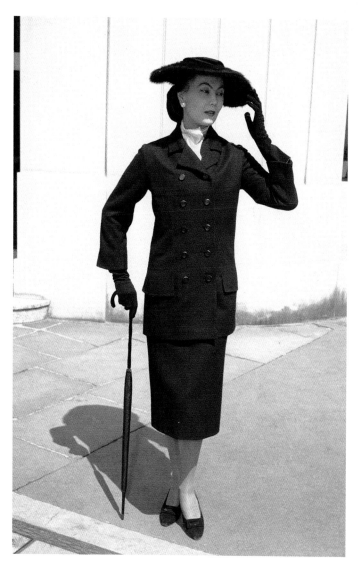

1954~55년 가을·겨울 컬렉션에서 선보인 'H' 라인 블랙 슈트.

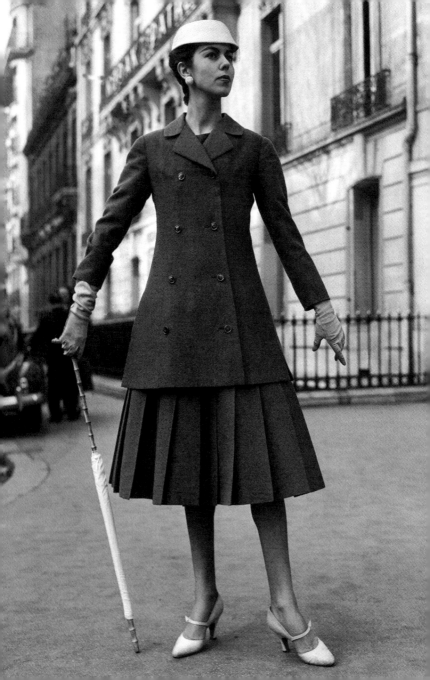

Historical Influences

패션의 역사는 디오르와 그의 뒤를 이어 패션 하우스를 이끌었던 디자이너들에게 중요한 영향을 미쳤다. 특히 그는 마지막 이브닝 컬렉션에서 마리 앙투아네트와 마담 드 퐁파두르를 포함하여 18세기를 풍미했던 미녀들에게 영감을 받아 그의 재능을 유감없이 발휘했다. 이 시대에 대한 디올의 사랑은 이미 '뉴 룩'에서 드러났다. 18세기 풍을 연상시키는 호화로운 실크와 벨벳 소재가 주를 이루었고 화려하게 수놓은 자수들이 이브닝 컬렉션에 빠짐없이 등장했다. 어머니에 대한 그리움은 '벨 에포크' 시대에 유행했던 유려한 라인과 낭만적인 분위기로 그의 작품에 반영되었다. 디오르의 뒤를 이은 디자이너들 역시 역사적으로 깊은 영향을 받아 클래식한 우아함과 혁신적인 독창성이 공존하는 작품들을 오뜨 꾸뛰르 컬렉션에서 선보였다.

←클래식한 패션의 대명사가 된 디오르의 'A' 라인.

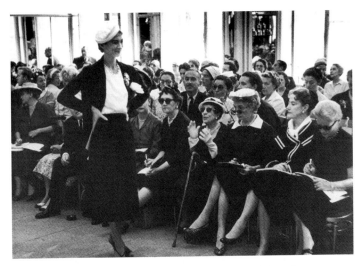

1955년 봄·여름 컬렉션에 참석한 《하퍼스 바자르》의 카멜 스노우.

특히 존 갈리아노, 라프 시몬스, 마리아 그라치아 치우리의 작품에서 그 특징이 도드라지게 나타났다. 그들은 디오르가 남긴 유산을 작품에 반영함으로써 이전 세대에 대한 향수를 불러일으켰으며 패션 역사에서 '뉴룩'이 지닌 의미를 재해석했다.

1955~56년 디오르의 마지막 컬렉션에서 선보인 알파벳 'Y'를 모티브로 한 코트와 재킷.→
1956년 트위드 코트와 색드레스. '뉴룩'과 대조적으로 편안한 실루엣이 특징이다.←↓
디오르가 유명을 달리하기 1년 전, 그의 유명세로 디올 살롱은 사람들로 가득찼다.↓→

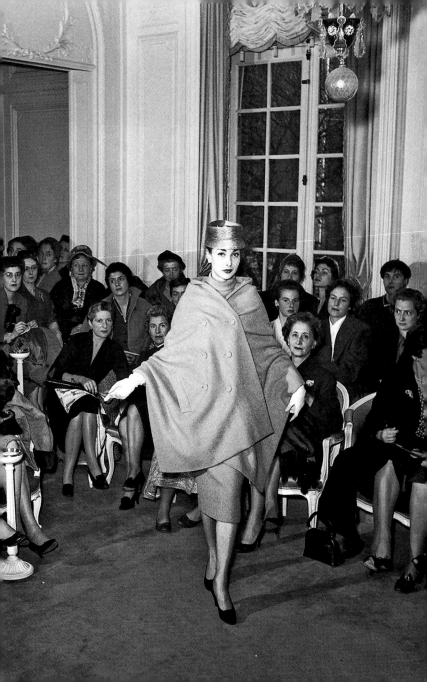

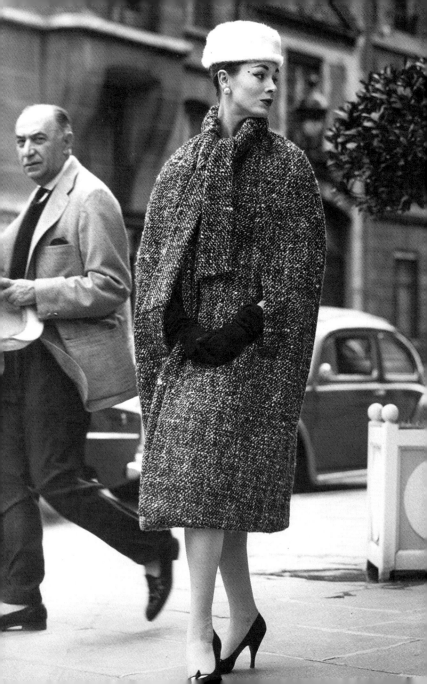

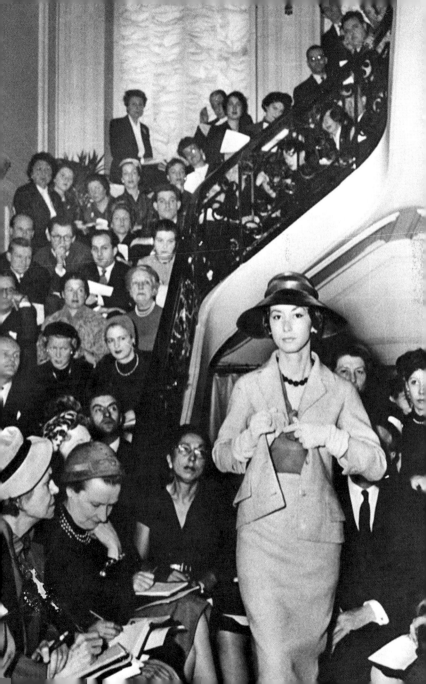

Hollywood
& Socialites

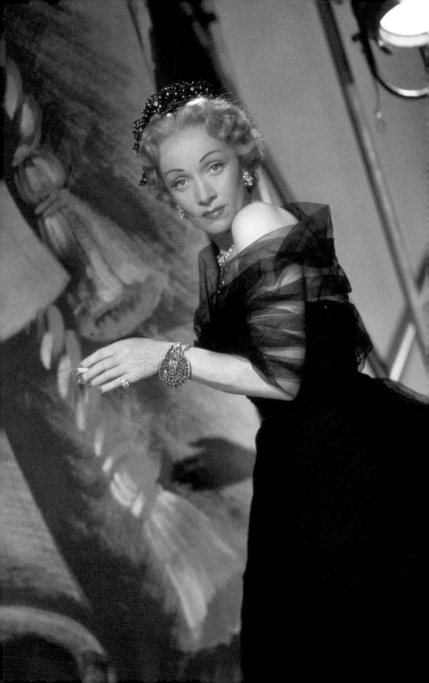

Dior and Hollywood

　순식간에 디오르의 명성이 할리우드에 퍼졌다. 그는 뛰어난 디자이너였을 뿐만 아니라 빈틈없는 사업가적인 기질을 지니고 있었다. 디오르는 고고한 분위기의 파리 살롱에서 벗어나 고객층을 확장해야 할 시기라는 것을 직감했다. 디오르가 회사들과 체결한 라이선스 계약은 신호탄에 불과했다. 그의 기성복을 착용하고 싶은 여성들의 마음에 불을 지펴줄 메신저가 필요했다. 브랜드의 대중화를 위해 무비 스타 만한 적입자가 없었다. 이미 많은 주연 배우들이 디오르의 화려하고 우아한 아름다움을 동경하고 있었다. 그가 영화 속 주인공들의 의상을 제작하는 것은 당연한 수순이었을지 모른다.

　영화배우 마를레네 디트리히는 디오르의 뮤즈이자 돈독한 우정을 나누는 각별한 사이였다. 1950년 디트리히가 알프레드 히치콕의 「무대 공포증」에서 샬롯 역할을 제안 받았을 때 다음과

←1950년 영화 「무대 공포」에서 디오르의 의상을 착용한 마를레네 디트리히.

같은 말을 남겼다. "디오르 없이는 디트리히도 없다!" 디오르는 1951년 「하늘에 고속도로는 없다」를 포함하여 그녀가 출연한 모든 작품의 의상을 제작했다. 아방 가드너 또한 그의 지지자였다. 1957년 그녀가 출연했던 영화 「리틀 헛」의 모든 의상을 디오르가 디자인한 것은 결코 우연이 아니었다. 1956년 영화 「대사의 딸」에서 디오르가 제작한 웨딩드레스를 착용했던 올리비아 드 하빌랜드도 그의 열열한 팬이었다. 1956년 그레이스 켈리는 약혼식 발표장에 디오르가 디자인한 의상을 착용하고 나타났다. 이탈리아 출신의 유명 배우인 소피아 로렌은 담배를 손에 들고 몇 시간씩 드레스 샘플을 고르기로 유명했다. 그녀 또한 예외없이 디오르의 빅 팬이 되었다. 유명 여배우들의 이름을 조금 더 나열해 보면 마릴린 먼로와 잉그리드 버그만을 포함하여 「길다」 시사회에서 디오르의 의상을 입고 등장했던 리타 헤이워스가 있다. 엘리자베스 테일러는 디오르의 오랜 팬으로 유명하다. 그가 세상을 떠난 뒤에도 그녀는 하우스 오브 디올의

1951년 영화 「하늘에 고속도로는 없다」에서 디오르의 의상을 입은 마를레네 디트리히.→

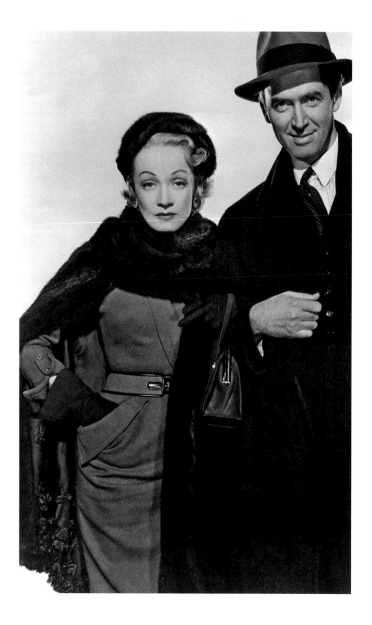

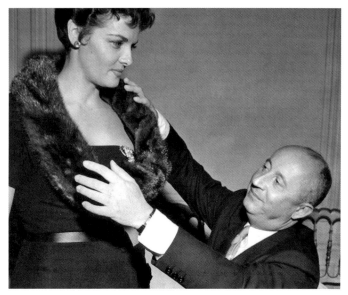

1954년 제인 러셀과 '마제트' 앙상블을 피팅하고 있는 디오르.

열렬한 지지자로 남았다. 그녀는 1961년 아카데미 여우주연상을 수상했을 때도 디올 드레스를 착용했다. 엘리자베스 테일러는 어린 딸 리자와 함께 입을 의상을 디오르에게 의뢰하기도 했다. 그가 세상을 떠난 후에도 디올 브랜드를 향한 할리우드의 사랑은 식지 않았다. 1997년 니콜 키드먼은 샤르트뢰즈 색상의

1956년 모로코 왕자 레니에와의 약혼 발표식장에서 디올을 착용한 그레이스 켈리.←↓
1956년 「대사의 딸」에서 디올 웨딩드레스를 입은 올리비아 드 하빌랜드와 디오르.↓→
1955년 최고의 발레리나 마고 폰테인이 착용한 디올 웨딩드레스.←↓↓
1961년 「버터필드 8」으로 아카데미 여우주연상을 수상한 엘리자베스 테일러.↓↓→

디오르의 열혈 고객이었던 소피아 로렌

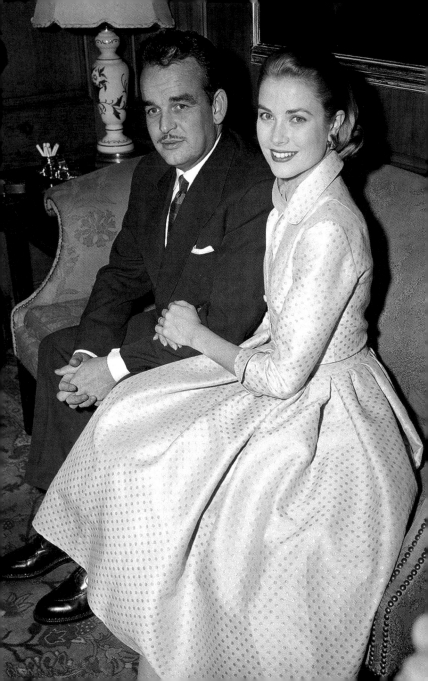

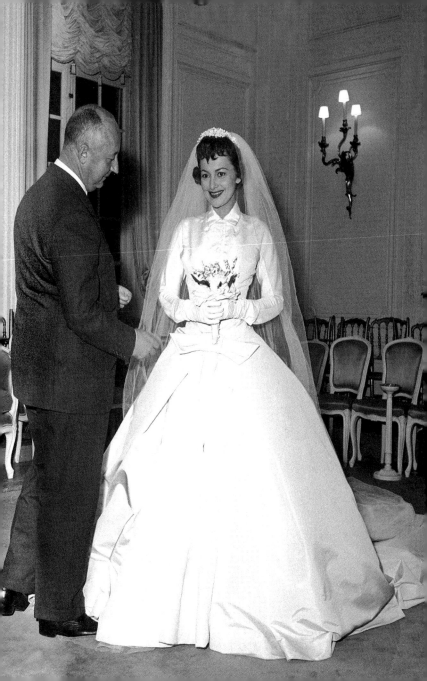

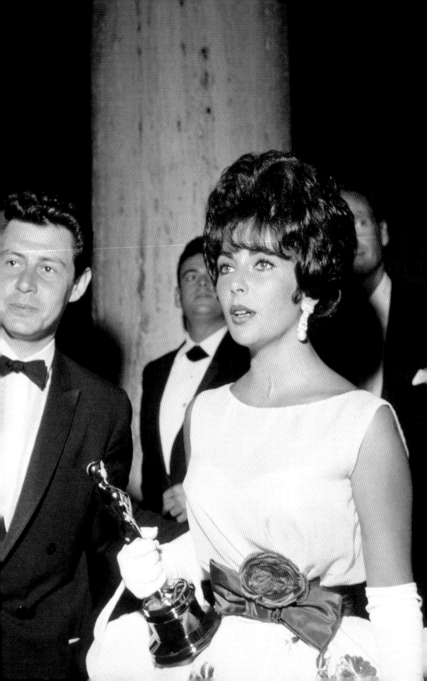

드레스를 입고 레드 카펫에 등장했다. 새롭게 하우스 오브 디올의 수장이 된 존 갈리아노의 작품으로 그는 그때의 일을 회상하며 다음과 같이 말했다. "드레스를 입은 니콜의 모습은 마치 눈앞에 여신이 강림한 듯한 착시 현상을 일으켰다. 그녀는 나를 향한 절대적인 믿음을 세상에 보여주었다." 2013년 오스카 여우주연상을 수상한 제니퍼 로렌스는 옅은 핑크색에 화이트 꽃무늬로 장식된 드레스를 입고 시상식에 참석했다. 라프 시몬스가 디자인한 이 드레스는 디올 브랜드 특유의 로맨틱한 분위기가 물씬 풍겨 나왔다. 사랑스러운 제니퍼 로렌스가 무대로 오르다가 넘어져서 더욱 화제가 되기도 했다. 오뜨 꾸뛰르 작품 중 가장 아름다운 드레스 중 하나로 평가받은 작품은 2017년 칸 영화제에서 니콜 키드먼이 착용했던 드레스였다. 라피아 소재를 아름다운 자수로 장식하여 마치 프랑스의 작은 정원을 연상 시켰던 이 드레스는 마리아 그라치아 치우리의 작품이었다. 황홀하게 아름다운 드레스에는 천 시간이 넘는 장인들의 노고가 그곳에

2005년 골든 글로브 시상식에서 블루 피시 테일 드레스를 착용한 샤를리즈 테론.→

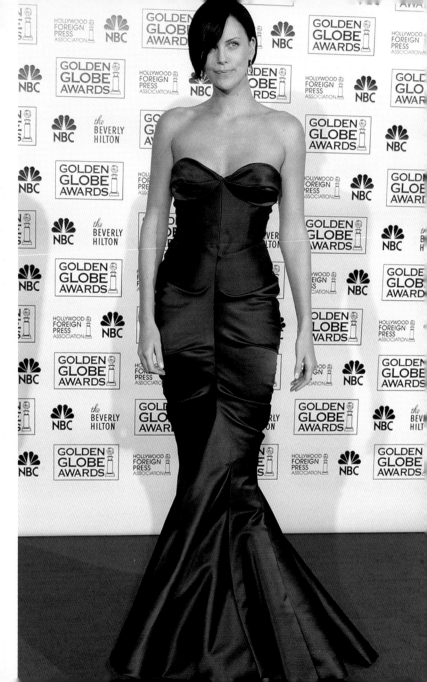

배어 있었고 그들의 놀라운 솜씨와 노력은 고액의 가격표에 고스란히 반영되었다. 2013년 샤를리즈 테론이 오스카 시상식에서 착용한 드레스는 무려 십만 달러에 달했다.

매력적인 할리우드 배우들이 홍보를 자처하자 디올 브랜드의 인지도는 타의 추종을 불허했다. 하우스 오브 디올은 1950년대 이후로 서서히 대중에게 스며들어 오늘날 기성복, 향수, 화장품, 액세서리에 이르기까지 가장 성공적인 명품 브랜드 중 하나로 자리잡았다. 이러한 명성을 얻기까지 무슈 디오르가 추구했던 아름다움의 집약체인 배우들의 역할을 결코 간과할 수 없다. '미스 디올' 핸드백 캠페인에 등장했던 제니퍼 로렌스, 2009년 디올 엠버서더로 활동했던 마리옹 꼬디아르, 2003년 존 갈리아노가 발탁하여 '자도르 향수'의 얼굴이 된 샤를리즈 테론, 뷰티와 향수를 대표하고 소피아 코폴라가 감독이 연출한 단편 광고 영화 「장미빛 인생」에 출연한 나탈리 포트만이 대표적인 경우이다.

2009년 제81회 아카데미 시상식에 참석한 마리옹 꼬디아르.→
2012년 제84회 아카데미 시상식에 참석한 나탈리 포트먼.←↓
2013년 영화 「실버라이닝 플레이북」으로 오스카 여우주연상을 수상한 제니퍼 로렌스. ↓→

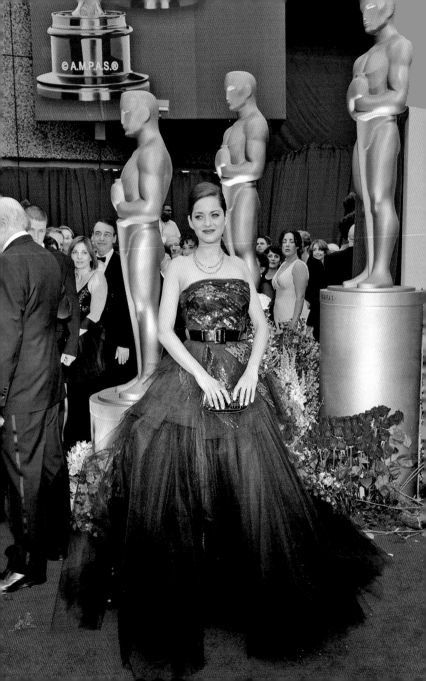

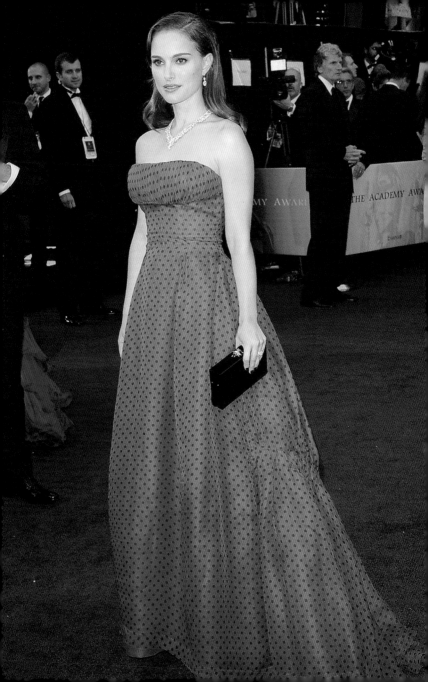

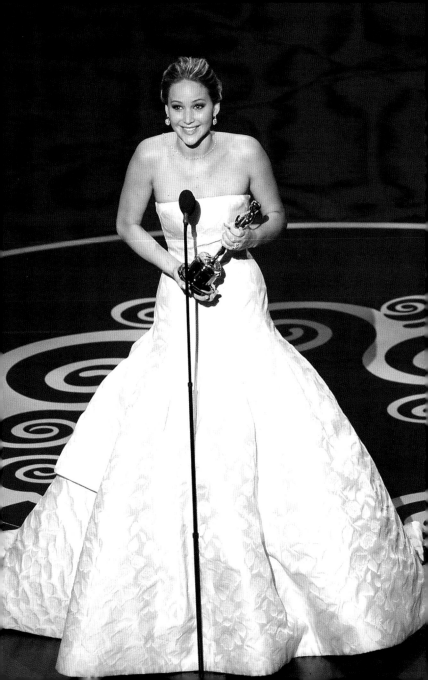

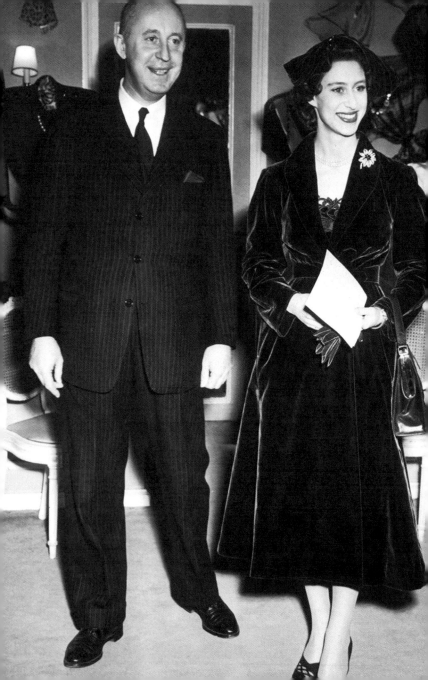

Royalty and Debutantes

디오르는 스물한 살때 런던에서 몇 달 동안 생활한 적이 있었다. 그는 자서전에서 "나의 조국 프랑스를 제외하고 내가 이토록 사랑한 나라는 없었다. 나는 영국을 정말 좋아한다. 영국 여성들은 세상에서 가장 아름답고 기품이 넘친다. 어떤 다른 나라의 여성보다 그들은 더 아름답다."

1947년 가을, 디오르는 런던 사보이 호텔에서 첫 번째로 영국 컬렉션을 개최했다. 다음날 아침, 영국 여왕은 디오르를 프라이빗 쇼에 초청했다. 그 이후로 마가렛 공주, 마리나 켄트 공작부인, 그녀의 여동생 유고슬라비아의 올가 공주까지 연이어 초청이 이어졌다. 확고한 왕당파였던 디오르는 여왕의 기품과 우아함에 주목했지만 정작 마거릿 공주는 영국을 상징하는 장미가 지닌 아름다움의 본질을 포착했다.

←파리에 위치한 디올 아틀리에를 개인적으로 방문한 마거릿 공주.

1951년 7월, 마거릿 공주의 스물한 번째 생일 기념사진. ↓

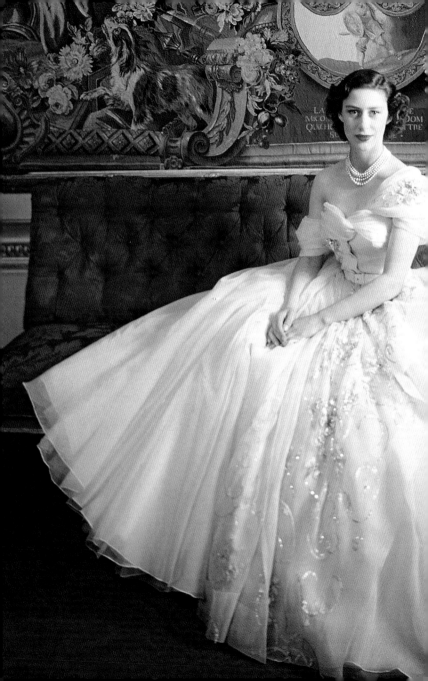

디오르는 마거릿 공주를 다음과 같이 묘사했다. "섬세하면서도 우아한 그녀는 마치 셰익스피어의 『한여름 밤의 꿈』에 나오는 요정나라의 왕비 티타나아의 모습으로 내게 다가왔다. 부러질 듯한 가냘픈 체형을 가진 그녀는 자신에게 어울리는 스타일이 무엇인지 정확히 꿰뚫어 보는 안목을 가지고 있었다."

패션에 관심이 많았던 그녀는 정교하게 재단된 '뉴룩'을 완벽하게 소화했다. 마거릿 공주는 젊은 왕족들 중에서 가장 화려하고 사랑스러웠다. 1951년 7월 그녀는 스물한 살 생일을 맞이하여 인물 사진 촬영을 준비를 했다. 드레이프 튈, 정교한 자수, 스챙글과 진주로 장식된 디오르 오프숄더 드레스를 착용하고 당대 최고의 사회 사진작가 세실 비튼을 위해 포즈를 취했다. 다소 과장되게 부풀어 오른 풀 스커트는 한 줌도 안 되는 그녀의 허리가 더욱 강조했고 순백의 컬러는 그녀의 순수미를 배가 시켰다. 마거릿 공주는 다른 영국 귀족들과 마찬가지로 하우스 오브 디올에 최고의 고객이 되었다. 디오르와 그녀의 상호 존중 관계는

1951년 디올 드레스를 착용하고 《보그》에 실린 윈저공작 부인.→

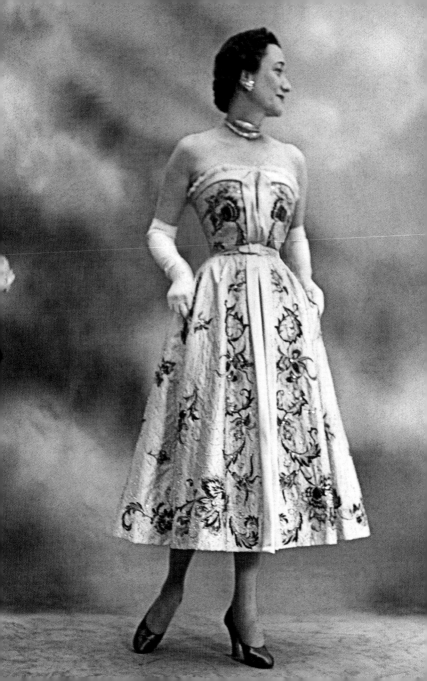

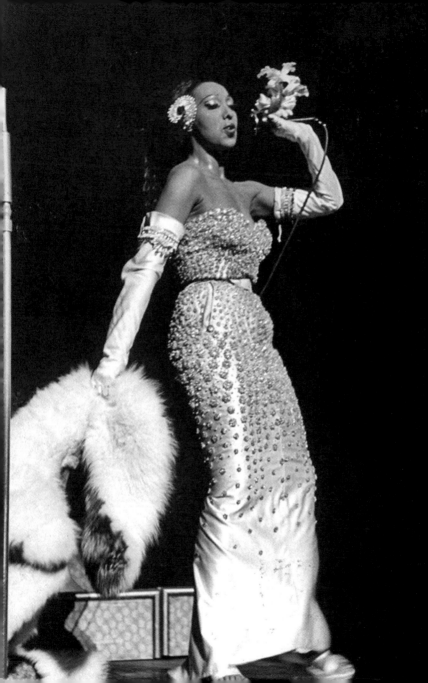

오랫동안 지속되었다. 그녀 외에도 파리에 거주했던 작가 낸시 미트포드도 그의 뉴룩 켈렉션에 매료되었다. 그녀는 블랙 데이지 정장을 구매하며 "완벽 그 자체이다. 그 외에 무슨 말을 할 수 있나? 나는 그렇게 생각한다"라고 말했다.

그의 드레스는 사교계에 첫발을 들여놓는 상류층 여성들 사이에서 대단한 인기를 구가했다. 데뷔를 앞둔 여성들은 너나 할 것 없이 최신 유행에 촉각을 세우고 있었다. 매번 파티에 참여할 때마다 새로운 의상을 착용하는 것이 불문율이었던 사교계에서 누구보다 더 강렬한 인상을 남기고 싶은 마음은 매한가지였다. 1953년 '전국 아동 학대 방지 협회'를 위한 기금 모금 형식으로 데뷔탄트 패션쇼가 버클리 호텔에서 개최되었다. 패션쇼의 마지막 피날레는 눈부시게 아름다운 웨딩드레스가 장식했다. 고급 모슬린 소재 위에 새하얀 꽃과 금속 빛깔의 나뭇잎으로 섬세하게 수놓은 드레스는 열아홉살 예비 신부인 제인 스타달트에게 돌아갔다.

←1951년 미국 공연의 무대 의상으로 디올 드레스를 선택한 조세핀 베이커.

자선 패션쇼는 그의 디자인을 영국에 알리는데 중요한 역할을 했다. 매력적인 상류사회의 이야기에 굶주려 있던 언론들은 앞다투어 취재에 열을 올렸다. 1954년 말버러 공작부인과 마거릿 공주는 블레넘 궁전에서 영국 적십자사를 돕기 위한 패션쇼를 준비했다. 1954년 엄선된 열세 명의 모델들이 이천 명의 가까운 사람들 앞에서 가을·겨울 컬렉션을 선보였다. 디오르는 이 자리를 빛내기 위해 게스트로 참석한 몇 안 되는 패션 종사자 중 한 명이었다. 그는 기여도를 인정받아 영국 적십자사의 명예 회원이 되었고 마커릿 공주는 그에게 감사패를 증정했다. 패션쇼가 끝난 후에 디오르는 간호사들에게 둘러싸여 있었다. 그들은 모두 디오르에게 사인을 요청했다. 그는 자서전에서 그때 느꼈던 묘한 감정을 다음과 같이 말했다. "프랑스의 패배를 축하하는 태피스트리에서 프랑스 패션을 선보이는 것이 어색했지만 나는 이내 블레넘 궁전의 우장함에 압도되었다. 어느 순간 분개한 말버러 공작이 유령으로 나타나서 마네킹 사이에 서 있을 것만 같았다."

'전국 아동 학대 방지 협회'를 돕기 위해 1953년 버클리 호텔에서 개최된 패션쇼.

마거릿 공주처럼 디올을 사랑했던 왕실 인물에는 다이애나 왕세자비가 있었다. 그녀는 우아한 디올 정장 차림으로 공식석상에 자주 모습을 드러냈다. 언론은 그녀의 일거수일투족을 놓치지 않았다. 1995년 프랑스를 방문했을 때 다이애나 왕세자비는 상징적인 핸드백 '레이디 디올'을 선물로 받았다. 그러나 미디어와 대중들은 그녀의 이름을 딴 가방보다 다른 곳에 관심을 쏟아냈다.

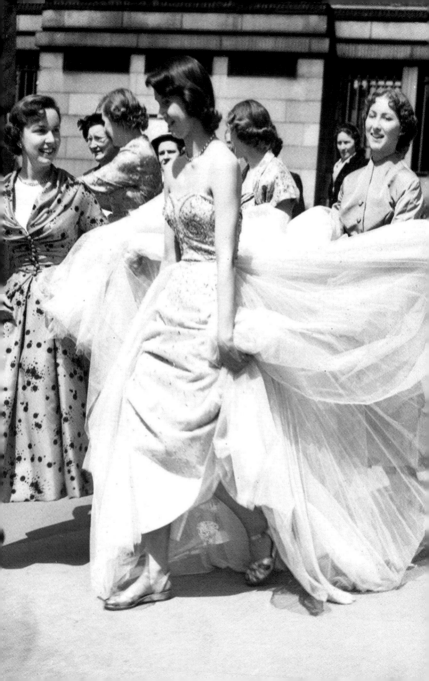

1996년 다이애나는 존 갈리아노의 디올 데뷔 컬렉션에서 선택한 드레스를 입고 '멧갈라' 행사에 참석했다. 레이스로 장식한 짙은 청록색 드레스는 언뜻 보기에 속옷처럼 보였다. 다이애나의 도발적인 모습은 많은 사람들의 입방아에 올랐다. 당시 열네 살이었던 윌리엄 왕자가 엄마의 과도한 노출을 보고 충격을 받았다는 말에 그 이후로 다이애나 왕세자비는 노출이 심한 드레스를 피했다는 후문이 있다.

많은 왕족들이 디올 브랜드를 선택했다. 절제된 디자인에서 배어나오는 우아함이 외교 및 국가 행사에 품격을 반영했다. 모나코의 샬린 공주는 무도회나 축하 행사는 물론 공식 석상에서도 디올의 시프트 드레스와 말끔한 정장을 즐겨 입었다. 꾸미지 않은 듯 한 스타일로 유명한 요르단의 라니아 여왕도 디올 브랜드의 열렬한 팬이었다. 벨기에 마틸다 여왕도 공식 석상에서 디올 정장을 빈번하게 착용했다. 1950년대 향수를 불러일으키는 그녀의 스타일을 통해 세월이 흘러도 변치 않는 하우스

←'영국 적십자사'를 돕기 위해 1954년 블레넘 궁전에서 개최된 패션쇼. 줄지어 나오는 모델들은 프랑스 패배를 축하하는 태피스트리 위를 유유히 걷고 있다.

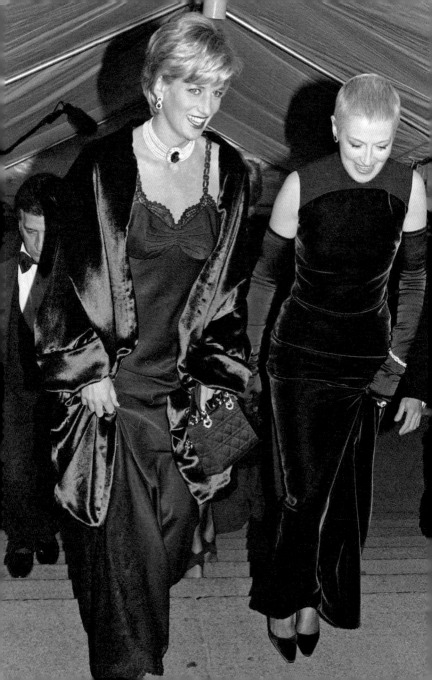

오브 디올의 품격을 확인할 수 있다. 패션모델이나 레이디 아멜리아 윈저와 같은 젊은 왕족들은 노출을 두려워하지 않았다. 아멜리아 윈저는 2018년 봄·여름 컬렉션에서 선보인 시스루 블랙 앤 화이트 도트 무늬 드레스를 과감하게 착용했다. 젊은 왕족들에게 디올 브랜드는 절대적인 안전감을 주었다. 조금 과하게 개성 있는 모습을 드러내도 왕실과 디자인 하우스 간의 끈끈한 관계로 인해 논란의 불씨가 되지 않았다. 결혼과 동시에 서섹스 공작부인의 작위를 받은 영화배우 메건 마클 또한 영국 왕실의 일원이 된 후 디올에 관심을 갖게 되었다. 그녀는 '황실 공군 100주년 기념식'에 참석차 웨스트민스터 사원에 방문했을 때 마리아 그라치아 치우리가 디자인한 블랙 새틴 드레스를 착용했다. 치우리는 한 눈에 보아도 뉴룩의 감성이 배어나오는 보드넥, 타이트한 허리, 볼륨감 있는 스커트의 특징을 현대적인 감각으로 재해석하여 서섹스 공작부인의 매력을 한층 더 돋보이게 했다.

←1996년 뉴욕 '멧갈라'에 참석한 다이애나 왕세자비. 왕실의 일원에 걸맞지 않는 도발적인 의상으로 일부 평론가들의 입방아에 올랐다.

Dior

Without Dior

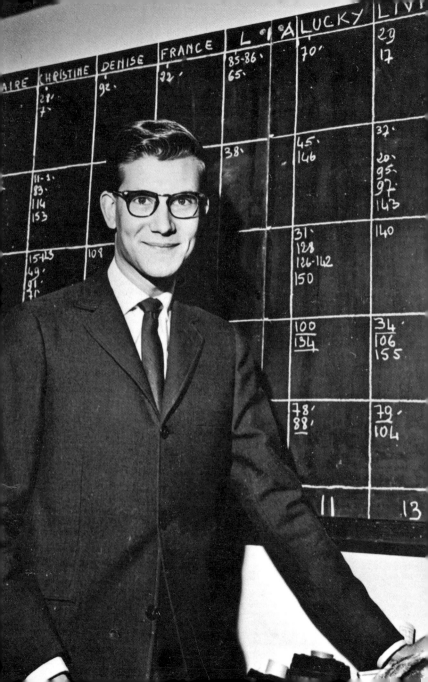

Maintaining Dior's Legacy

디오르는 설립자이자 수장으로 디자인 하우스를 이끈지 십 년 만에 세상을 떠났다. 흠잡을 데 없이 훌륭한 재단과 재봉술, 여성의 체형에 대한 깊은 이해와 찬사, 이국적이고 역사적인 영향의 흔적, 무대 예술의 극적인 표현이 고스란히 담긴 '뉴룩'은 하우스 오브 디올의 교본이 되었다. 디오르의 디자인 철학은 그의 뒤를 이은 디자이너들에 의해 오롯이 전수되었다. 디오르의 유산은 여전히 창의적인 디자이너들의 창작의 세계에서 그 생명력을 발휘하고 있다.

이브 생 로랑 1957-1960

알제리 태생의 이브 생 로랑은 파리에서 학생 시절을 보냈다. 그는 이미 열여덟 살에 패션 디자인 분야에서 뛰어난 재능을 발휘하며 여러 개의 권위 있는 상을 수상했다. 프랑스《보그》편집장 미셸 드 브룬호프는 생 로랑의 재능을 아꼈다. 디오르가 직접

←1958년 아틀리에 있는 모델 스케줄 보드 앞에서 포즈를 취하고 있는 생 로랑.

그리고 'A' 라인이라고 이름을 붙인 디자인과 유사한 스케치를 생 로랑이 그렸을 때 브른호프는 그의 재능에 탄복했다. 1955년에 브른호프는 생 로랑을 디오르에게 소개했다. 디오르는 즉시 생 로랑을 고용했고 얼마 지나지 않아서 그는 오뜨 꾸뛰르에서 선보일 디자인을 디오르에게 제출하기 시작했다. 1950년대 중반에 이르러 그는 디자인 하우스의 소중한 재원이 되었다.

1957년 8월 디오르는 생 로랑의 어머니를 만나서 수석 디자이너로 그를 임명할 계획을 밝혔다. 당시 디오르는 일선에서 물러나기에 다소 젊은 나이었기에 그의 발언은 주변인들을 어리둥절하게 만들었다. 운명의 장난인가 갑작스러운 그의 죽음으로 생 로랑은 그해 말 스물 한 살의 나이로 하우스 오브 디올의 수장이 되었다.

'트라페즈 라인'은 고인이 된 무슈 디오르에게 생 로랑이 헌정하는 작품으로 그의 데뷔 컬렉션에서 처음으로 모습을 드러냈다. 그는 디오르의 오리지널 'A 라인'을 바탕으로 네크라인을 더

블레넘 궁전에서 개최되는 자선 패션쇼에 참석차 영국을 방문한 생 로랑. 마거릿 공주는 디오르의 발자취를 따르는 그에게 적십자 명예 배지를 수여했다.➙

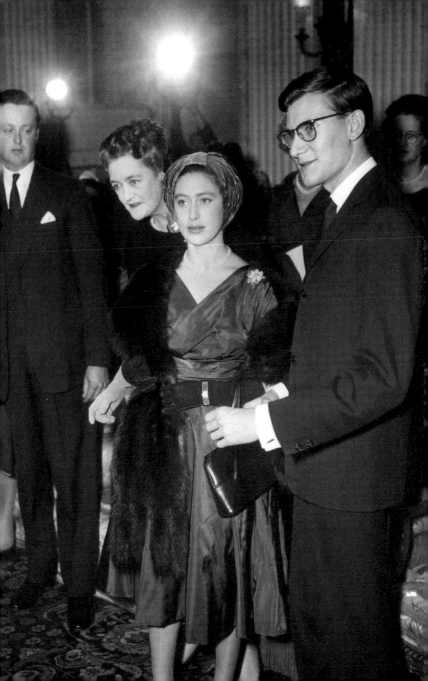

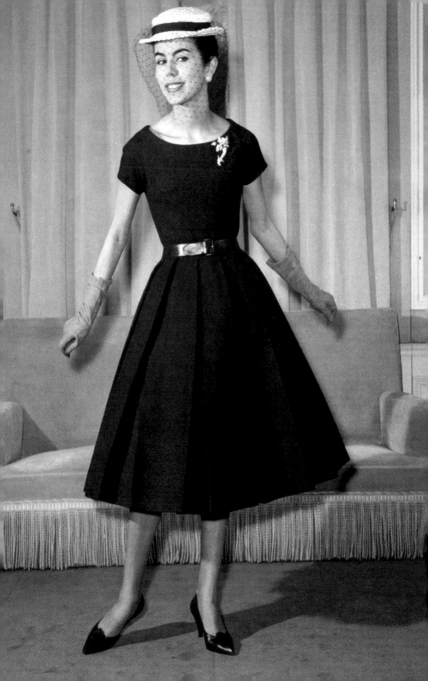

넓고 깊게 파서 한껏 부풀린 풀 스커트와 함께 아름다운 균형미를 이끌어 냈다. 그의 뛰어난 디자인은 새로운 수석 디자이너에 대한 불안감을 단숨에 불식시켰다. 언론들은 저마다 격양된 논조로 긍정적인 평가를 쏟아냈다. 《뉴욕 타임스》는 생 로랑의 데뷔 컬렉션을 보고 다음과 같이 논평했다. "적기에 기적이 일어나기란 그리 쉽지 않다. 이 웅장한 컬렉션을 스물 두 살의 디오르의 후계자가 해내다니... 이제 이브 생 로랑은 프랑스의 영웅이 되었고 하우스 오브 디올은 평탄한 미래를 보장받았다."

그러나 생 로랑과 하우스 오브 디올의 동행은 그리 길지 않았다. 우아하고 고상한 디자인 하우스의 기풍과 급진적인 변화를 즐기는 생 로랑 사이에 불협화음이 일어났다. 고객들과 언론들은 이구동성으로 호블 스커트와 비트족의 영향을 받은 그의 혁신적인 디자인을 신랄하게 비난했다. 돌이켜보면 당시 그는 탁월한 선견지명으로 현재가 아닌 미래를 작품으로 표현했는지도 모른다. 그는 젊은이들의 문화를 오뜨 꾸뛰르에 접목시켜

←디올 데뷔 컬렉션에서 생 로랑이 선보인 '트라페즈 라인'.

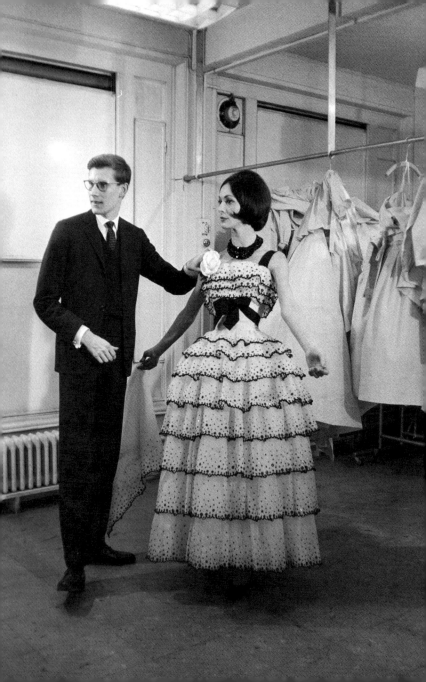

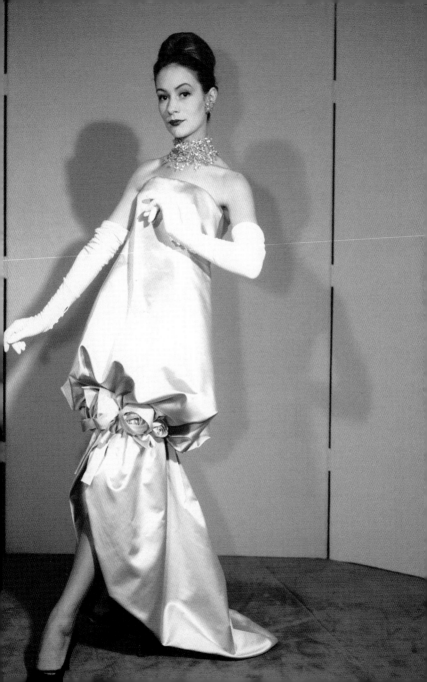

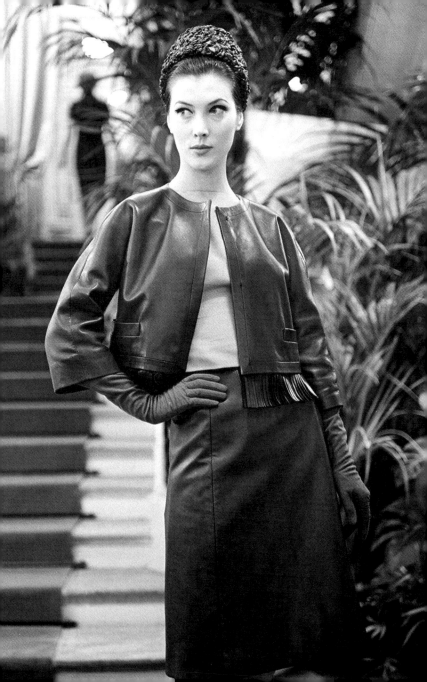

새로운 패션의 장을 열었고 사람들의 가슴을 뛰게 하는 엄청난 재능으로 패션의 역사에 한 획을 그었다. 다만, 그의 비전을 펼치기에 하우스 오브 디올은 적당한 곳이 아니었다. 끝내 브랜드가 지향하는 방향과 자신의 디자인 철학 사이에 벌어진 간극을 극복하지 못한 채, 1960년 생 로랑은 군 복무를 위해 자리를 비우게 되었다. 그 사이에 디올 수뇌부는 그를 해임하고 마르크 보앙을 새로운 수석 디자이너로 임명했다.

1959년 봄·여름 컬렉션에 선보일 이브닝드레스의 마무리 하고 있는 생 로랑. ← ↑

1959~60 가을·겨울 컬렉션에서 선보인 새틴 이브닝드레스. ↑ →

← 비트족에게 영감을 받아 준비한 컬렉션은 고객과 언론에게 모두 혹평을 받았다.

마르크 보앙 1961-1989

이보다 더 다를 수는 없었다. 보앙은 생 로랑보다 십 년이나 연장자였고 경험 또한 풍부했다. 그는 1957년에 이미 장 파투와 몰리뉴스가 존경심을 표할만큼 인지도가 높았다. 무엇보다 그는 디자인 하우스의 전통을 깊이 존중했다. 그 점을 높이 평가한 디오르는 생전에 뉴욕 부티크를 보앙에게 부탁했다. 불행히도 그를 책임자로 임명하기 전에 디오르가 세상을 떠났다.

그 이후로 보앙과 생 로랑 사이에 묘한 기류가 흘렀다. 보앙을 신뢰했던 수뇌부는 변덕스런 생 로랑이 군복부를 위해 자리를 비운 사이에 그를 수석 디자이너로 임명했다. 생 로랑의 급진적인 변화에 고객들이 적잖게 당황하고 있던 시기에 내린 탁월한 결정이었다. 다만, 시대를 초월하여 우아함의 표본이 된 디오르의 오리지널 뉴룩도 한 때는 급진적인 발상이었다는 것을 생각해보면 아이러니한 일이었다.

보앙은 하우스 오브 디올의 책임자로 이십 구년 동안 역임했다. 그 사이에 패션과 오뜨 꾸뛰르 산업은 몰라보게 달라졌다.

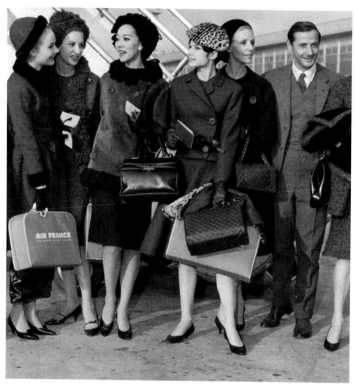

1955년에 열 명의 디올 모델들과 뉴욕에 도착한 마르크 보앙.

1960년대와 1970년대를 거치면서 패션 스타일은 다양해졌다. 다량으로 생산된 의상들이 백화점을 통해 판매되는 구조가 고착화 되면서 바야흐로 기성복 시대가 도래했다. 구매층이 확대되자 디자이너의 명성이 수익과 직결되었다. 기성복 컬렉션은

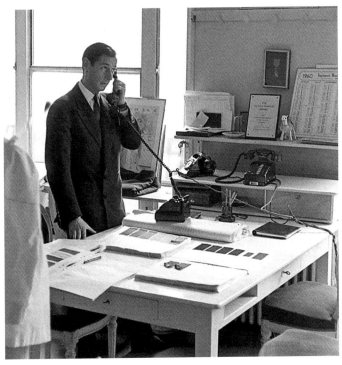

1961년 하우스 오브 디올에서 첫 업무를 시작하는 보앙.

오뜨 꾸뛰르 쇼가 개최되기 2주 전에 선보이는 것이 관행으로

자리잡았다. 1970년대에 접어들어 우후죽순처럼 패션쇼가 열리

자 '파리 패션 위크'를 재정하여 규제하기 시작했다. 하우스 오

브 디올을 떠난 생 로랑도 '리브 고쉬'라는 이름의 파리에 부티

크를 오픈하여 기성복 컬렉션을 출시했다.

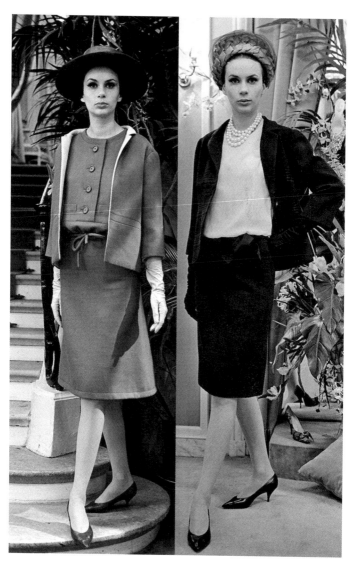

디올 데뷔 컬렉션에서 보잉이 선보인 '슬림 룩'.

1967년 보앙은 '미스 디올' 라인을 시작으로 같은 해에 '베이비 디올'을 출시했다. 1970년에는 '디어 옴므'를 선보이며 남성복 시장에 첫발을 내딛었다. 보앙은 향수 사업을 진두지휘했고 1969년 화장품 풀세트를 완성했다. 마침내 여성의 외모에 관한 모든 순간을 함께 하겠다는 무슈 디오르의 꿈이 이루어졌다.

보앙은 디오르의 디자인 원칙을 고수했다. 그의 디자인은 결코 화려하지 않았지만 군더더기 없이 정갈한 라인으로 모던미를 발산했다. 1961년 '슬림 룩'이라는 타이틀로 선보인 첫 번째 컬렉션에서 진가가 드러났다. 당시 패션계는 1920년대에서 영감을 받은 작품들로 넘쳐났지만 그는 이와 대조적으로 젊은 감각의 간결미와 결코 질리지 않는 클래식한 매력을 겸비한 의상을 선보였다. 그의 컬렉션을 보고《워먼스 웨얼 데일리》는 다음과 같이 논평했다. "보앙은 불가능한 일을 해냈다. 그는 상업적 성공과 패션 지식인들에게 동시에 존경을 받고 있다."

보앙은 이브 생 로랑이나 존 갈리아노처럼 천부적인 재능을 발휘하지 못했지만 오랫동안 디올이 사랑받을 수 있게 시대를

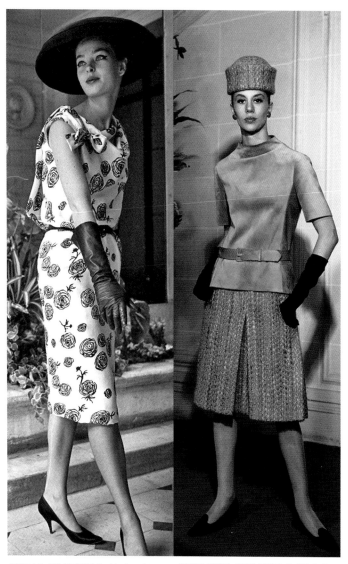

1960년대 후반 비잔틴풍의 민소매 드레스.　　1963년 라일락 상의와 트위드 소재의 스커트.

초월한 우아한 아름다움을 브랜드에 새겨 넣었다. 또한, 그는 일상복을 오뜨 꾸뛰르 수준으로 끌어올렸고 특히 이브닝드레스에서는 놀라운 능력을 발휘했다. 보앙은 무슈 디오르가 각별히 아끼었던 이국적인 직물을 십분 활용하여 우아한 드레스를 완성했다. 사실 그의 가장 뛰어난 능력은 고객 관리에 있었다. "여성을 잊지 마세요."를 모토로 가가호호마다 파리에 있는 여성들을 모두 기쁘게 만들고 싶다고 공공연하게 말했다. 보앙은 오뜨 꾸뛰르에서 가장 많은 고객을 보유하고 있는 디자이너였다. 신의를 소중히 여겼던 고객들은 그의 컬렉션을 보기 위해 몰려들었다. 그의 데뷔 컬렉션에서 엘리자베스 테일러는 열두 벌의 드레스를 구매했고 재클린 케네디 오나시스, 소피아 로렌, 그레이스 켈리 모두 보앙이 추구하는 자연스런 멋스러움에 반해 디올 매장으로 발길을 옮겼다. 1989년 그는 오랫동안 몸담았던 하우스 오브 디올을 떠나 노먼 하트넬로 자리를 옮겼다. 그 이후에는 자신의 이름으로 디자인 활동을 이어갔다.

1960년대 후반 비잔틴풍의 민소매 드레스.→
안전한 선택을 고집한다고 비난받았던 보앙이 선택한 과감한 패턴과 색상.←↓
1977~78년 가을·겨울에 선보인 고급스러운 핑크 드레스.↓→

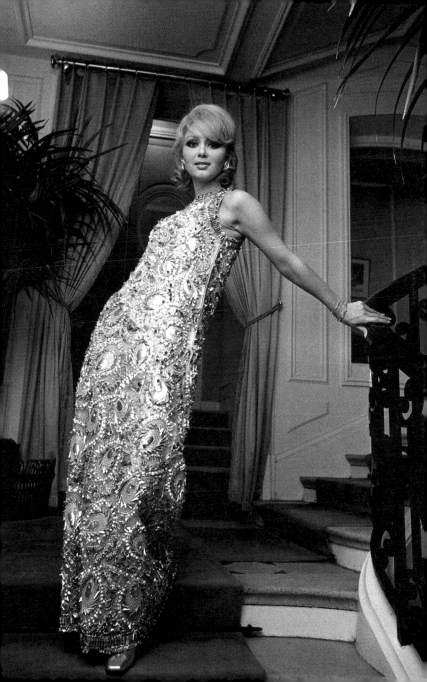

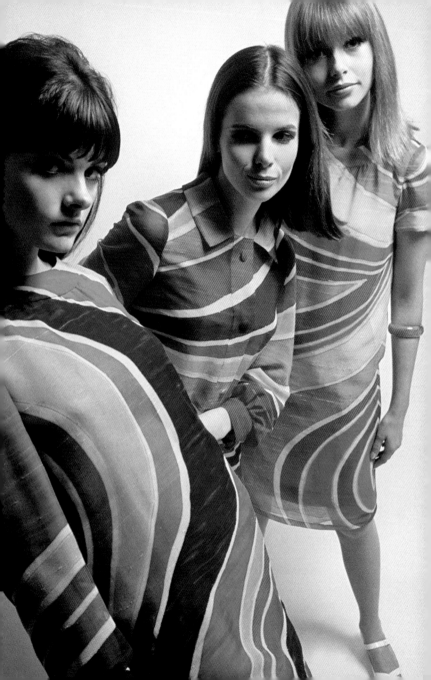

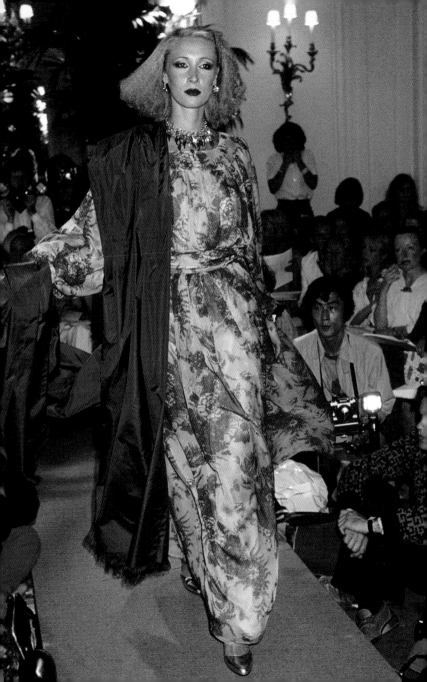

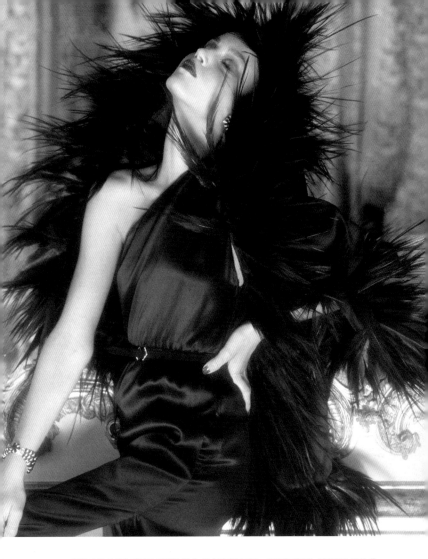

1975년 럭셔리한 깃털로 트림한 블루 새틴 칼럼 드레스. 보앙의 매력을 극대화한 제리 홀.

1980년대 시도했던 유니섹스 스타일.→

1970년에 첫 출시된 '디올 옴므'→→

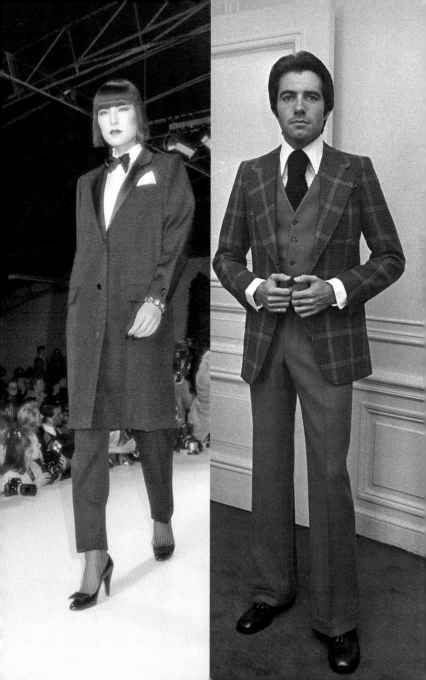

모나코 그레이스 공주와 '베이비 디올'을 입은 딸.

기성복 '미스 디올'을 론칭하는 날에 파리 상점으로 몰려든 쇼핑객들.

지앙프랑코 페레 1989-1996

1984년 프랑스 자본가 베르나르 아르노는 파산 위기에 놓인 부삭 회사를 인수했다. 명품 제국을 건설하겠다는 그의 야심은 부삭이 품고 있던 하우스 오브 디올에서부터 시작되었다. 이후에 아르노는 루이비통·모에·헤네시LVMH 그룹의 회장이 되어 부와 영향력을 거머쥐게 되었다. 2017년 그는 디올의 미보유 지분 25.9%를 인수하여 유서 깊은 디자인 하우스를 LVMH 그룹에 통합시켰다. 아르노는 브랜드의 국제적 명성을 높이고 옛 영광을 되찾기 위해 지안프랑코 페레를 수석 디자이너로 임명했다. 한창 프랑스와 이탈리아가 패션 산업을 놓고 우위를 확보하기 위해 경쟁하고 있었던 시기에 프랑스를 대표하는 명품 브랜드의 수장으로 이탈리아 디자이너를 선택한 그의 결정을 둘러싸고 설왕설래가 있었다.

정작 당사자인 페레는 전혀 개의치 않았다. '패션계의 건축가'로 불렸던 그는 실제로 건축가로 활동했고 디오르처럼 의상의

←1964년 「마이 페어 레이디」에서 영감을 받은 작품으로 흠잡을 데 없는 라인과 멋스러운 모자가 돋보인다.

기본 구조와 형태를 중요시 여겼다. 이들은 미학적인 관점 외에도 다수의 공통점이 가지고 있었다. 두 사람 모두 세련된 어머니를 숭배했고 여성을 칭송했다. 여행에서 영감을 얻는 것 또한 닮은꼴이었다. 1970년대 초 인도에서 삼년 동안 공부하며 접한 다양한 색상과 전통들은 그의 작품에 큰 영향을 미쳤다. 가장 눈에 띄는 공통점은 무대 의상과 화려하고 과장된 실루엣을 사랑했다는 점이다. 페레의 이러한 성향은 1980년대 「라 돌체 비타」에서 영감을 받아 선보인 컬렉션에서 발견할 수 있다.

고급스런 오뜨 꾸뛰르 의상은 여전히 하우스 오브 디올의 가장 큰 매력이었지만 오직 소수의 여성만이 막대한 비용을 지불할 수 있었다. 페레는 디자인 하우스의 재정을 견고히 하기 위해 파리에 위치한 극장을 마케팅 도구로 활용하는 한편 보급형 라인, 액세서리, 향수, 그리고 화장품 판매에 관심을 기울였다. 그는 이미 자신의 이름을 설립한 브랜드에서 여성복, 액세서리, 남성복을 디자인 했었던 경험을 십분 활용하여 패션 산업에 불고

1989년 데뷔 컬렉션에서 뉴룩의 아름다움을 표현하는데 충실했다.→

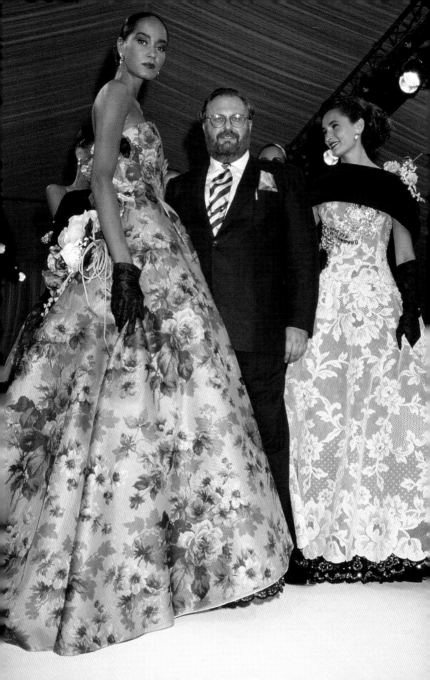

있는 변화에 유연하게 대처했다. 일명 '애스콧 세실 비튼'이라고 불리는 페레의 데뷔 컬렉션은 디오르가 사랑했던 에드워드풍의 드레스와 영화 「마이 페어 레이디」에서 영감을 받은 작품들로 가득찼다. 슈트와 '톱 햇'으로 대표되는 애스콧 스타일 특유의 남성미와 페레의 트레이드마크인 커다란 리본이 에드워드풍의 드레스와 절묘하게 조화를 이루며 여성미를 배가 시켰다.

 페레는 상반된 특징을 지닌 소재를 조합하여 독특한 매력을 자아냈다. 예를 들어 트위드, 배라시아, 플란넬, 프린스 웨일 체크와 같이 간결하면서도 남성 친화적인 소재로 만든 아웃핏을 실크, 보일, 오간자와 같은 여성스런 화이트 블라우스와 매치했다. 페레는 디오르가 사랑했던 그레이 컬러로 고급스런 우아함을 연출했고 실크 파유, 무광택 새틴, 오간자와 같은 최고급 소재들을 값비싼 진주와 주얼리로 장식하여 호사스러운 드레스를 완성했다. 또한, 장미, 계곡에 핀 백합, 들꽃과 같이 무슈 디오르가 사랑했던 꽃들을 모티브로 직물을 제작하여 여성미를 극대화했다. 폭포수처럼 쏟아져 내리는 화사한 꽃을 연상시키는

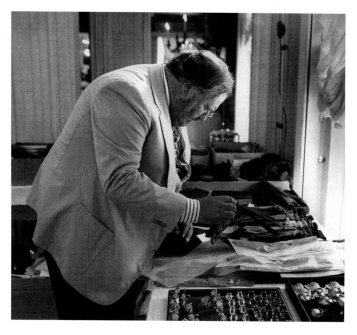

컬렉션을 준비하고 있는 페레. 의상에 맞는 완벽한 액세서리를 선택하기 위해 신발, 보석, 장갑, 스카프, 모자 등 수천 가지 품목을 살펴보며 아틀리에서 며칠이나 칩거했다.

코사지로 드레스를 처욱 돋보이게 만들었다. 페레는 무슈 디오르의 시선으로 그의 유산을 완벽하게 재현했다. 미국《보그》는 그의 데뷔 컬렉션을 보고 다음과 같이 소회를 밝혔다. "디올이 세워놓은 기풍위에서 피어난 페레의 찬란함." 그는 첫 번째 컬렉션으로 권위 있는 패션상인 '골든 팀블'을 수상했다.

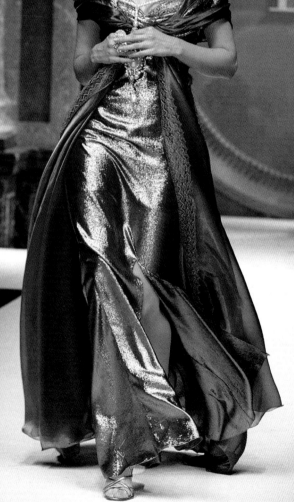

페레는 하우스 오브 디올과 동행했던 칠 년 동안, 뉴룩의 아름다움을 표현하는데 집중했다. 그는 풍부한 상상력으로 가득한 직물을 활용하여 흠잡을 데 없는 구조미와 곡선미를 선보였다. 장인 정신이 뒷받침 되지 않았다면 불가능한 일이었다. 단단히 조여진 허리와 과장된 곡선미를 드러내는 스커트는 디올의 오리지널 디자인만큼이나 구조적으로 완벽한 실루엣을 드러냈다. 페레는 한 인터뷰에서 자신의 컬렉션을 지탱하는 힘은 디올의 혁명적인 뉴룩에 있다는 사실을 인정했다. "나는 유령과 함께 살고 싶지 않지만 무슈 디오르가 남긴 오뜨 꾸뛰르의 전통을 존중한다." 페레는 디오르의 디자인 철학을 바탕으로 오버사이즈 리본, 커다란 소맷부리와 옷깃, 동양의 색채가 짙은 과장된 어깨선, 풍성한 볼륨감을 드러내는 소매와 스커트로 하우스 오브 디올에 큰 족적을 남겼다.

페레의 디자인은 1950년대 스타일의 우아함과 비교 할 수 없는 그 이상의 가치를 지니고 있었다. 그는 1980년대 후반과

←1993~94년 가을·겨울 오뜨 꾸뛰르 컬렉션에서 선보인 태피터 실크 망토에 타이트한 벨벳 롱드레스. 디오르처럼 화려한 아름다움을 사랑했던 페레의 취향을 집약시켜 놓은 작품이다.

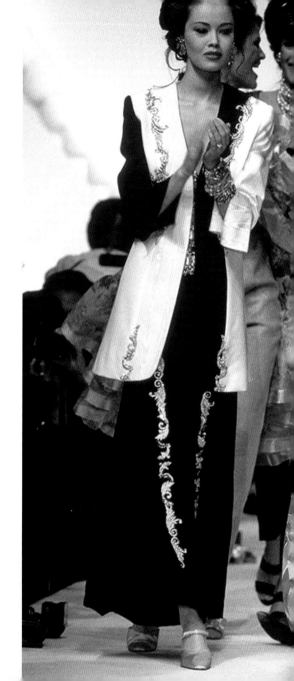

페레는 드라마틱한
요소로 가득한 무대
의상을 사랑했다.

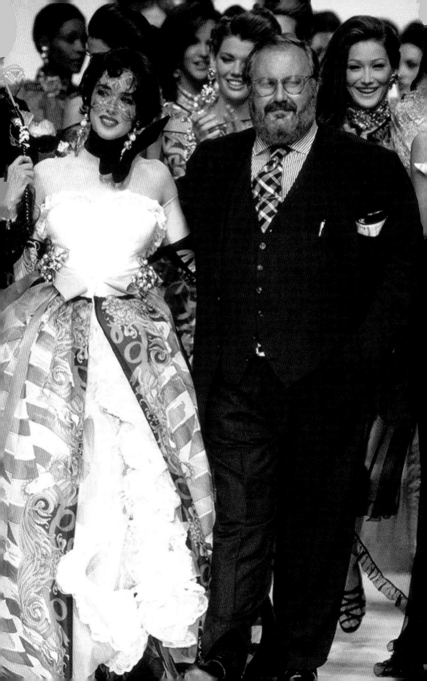

1996년 하우스 오브 디올의 수석디자이너로 임명된 존 갈리아노.

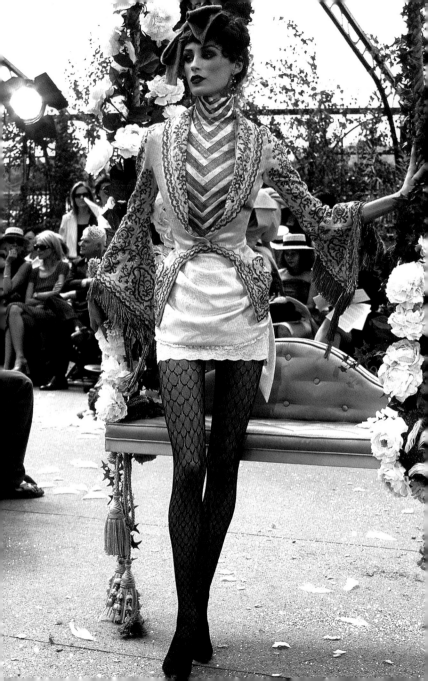

1990년대 초반을 관통하는 패션 트렌드를 디자인에 반영하여 무슈 디오르가 남긴 오리지널 뉴룩을 현대적 감각으로 재창조했다. 1996년 페레는 자신의 브랜드에 집중하기 위해 수석 디자이너직을 사임했다.

존 갈리아노 1996-2011

1995년 존 갈리아노는 하우스 오브 지방시의 수석디자이너로 임명되었다. 세계 제2차 대전 이후로 처음으로 영국인 디자이너가 프랑스 럭셔리 하우스에 수장이 되었다. 그는 성공적으로 파리 컬렉션을 이끌며 많은 사람들의 우려를 불식시켰다. 이듬해인 1996년 아르노는 하우스 오브 디올의 수석 디자이너로 그를 발탁했다. 획기적인 뉴룩이 세상에 나온지 오십년 만에 영국인 최초로 하우스 오브 디올에 수석 디자이너가 되었다. 1997년 1월 그는 생애 첫 오뜨 꾸뛰르 컬렉션에서 작품을 무대 위에 올렸다.

←1997-98 가을·겨울 오뜨 꾸뛰르 컬렉션. 디오르가 사랑했던 '벨 에포크' 스타일을 재해석했다.

무슈 디오르와 흡사한 비전을 가지고 있었던 그는 오랫동안 디오르의 디자인을 흠모해왔다. 갈리아노는 여행을 하며 받은 영감을 활용하여 이국적인 풍경과 문화적 특징을 작품에 담았다. 그는 역사적으로 낭만주의 시대를 사랑했다. 엄청나게 찬사가 쏟아졌던 센트럴 세인트 마틴 졸업 작품 '앵크르와야블'에서 이미 그 진가를 드러냈다. 프랑스 혁명을 배경으로 한 졸업 작품에서 그는 18세기의 호사스러운 스타일을 현대적 감각으로 재해석했다. 또한, 갈리아노는 과장된 실루엣으로 여성의 체형을 표현했다. 그는 빼어난 재단 솜씨를 발휘하여 완벽한 구조로 만든 의상을 선보이며 상징적인 뉴룩에 흔적을 작품에 남겼다.

갈리아노는 하우스 오브 디올에 수석 디자이너로 발탁되었다는 소식을 처음 들었을 때 느꼈던 자신의 감정을 다음과 같이 말했다. "세상에서 가장 위대한 디자인 하우스에서 전권을 주다니... 믿을 수 없는 일이 나에게 일어났다."

아프리카 '은데벨레' 부족의 여성들이 두르는 담요에서 영감을 받아 클래식한 '바 재킷'을 충격적인 방식으로 재해석했다. 고리 목걸이를 연상시키는 초커로 스타일을 완성했다.→

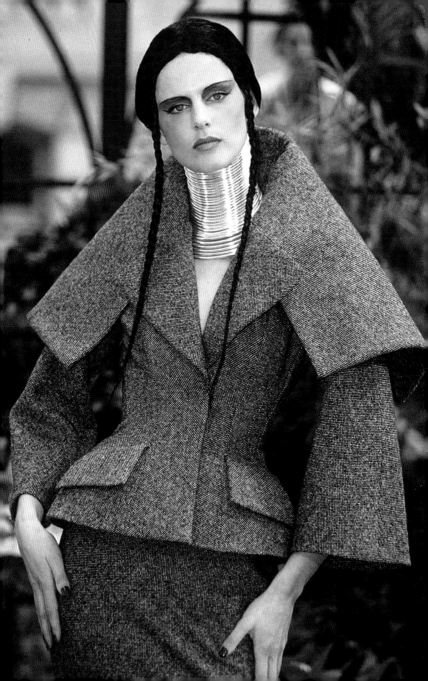

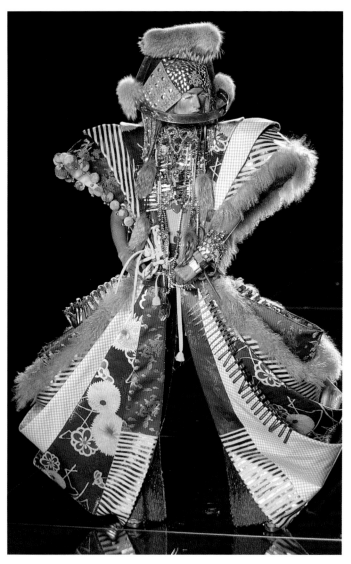

2001-02 가을·겨울 컬렉션. 갈리아노는 티베트 문화에서 영감을 받은 작품을 선보였다.

갈리아노는 파리 그랜드 호텔에서 생애 첫 오뜨 꾸뛰르 패션쇼를 개최했다. 무대 중앙에 놓인 웅장한 계단 위로 우아한 도브 그레이 휘장이 늘어뜨려져 있는 모습은 언뜻 보아도 오리지널 디올 살롱을 연상시켰다. 패션쇼가 시작되자 풍요로운 '벨 에포크 시대'의 여유로움과 '낭만주의 시대'를 지배했던 화려한 스타일이 눈앞에 펼쳐졌다. 줄지어 등장하는 화려한 의상들은 잘록한 허리와 풍성한 힙선으로 대표되는 뉴룩의 매력을 여과 없이 드러냈다. 갈리아노의 작품은 오리지널 뉴룩에 비해 한층 부드러워진 실루엣과 짧아진 길이감이 특징이었다. 여기에 마사이 족의 강렬한 색감을 활용하여 곡선미를 강조했다. 갈리아노는 무슈 디오르가 그랬던 것처럼 과감하게 액세서리를 사용하여 전체적인 스타일을 완성했다. 첫 번째 컬렉션에서부터 마사이 족을 모티브로한 브레스트 플레이트, 팔찌, 플레이트 칼라를 화려한 의상에 매치하여 완성도 높은 룩을 선보였다. 쏟아지는 찬사와 함께 막을 내린 그의 데뷔 컬렉션은 향후 십오 년간 그가 디올에서 써내려 갈 새로운 역사의 장을 여는 서막에 불과했다.

갈리아노는 동서양의 미를 절묘하게 결합하는데 탁월한 능력을 발휘했다. 그는 '디올 핀업스'이라고 불리는 첫 번째 기성복 컬렉션에서 머릴린 먼로와 브리지트 바르도와 같은 할리우드 배우들과 1930년대 중국의 핀업 모델의 이미지를 아름답게 조합하여 작품을 완성했다. 이 후에도 영국 식민지 시절의 인도를 떠올리며 마타 하리의 이브닝드레스를 디자인 했고 월리스 심프슨과 포카혼타스의 만남을 상상하며 극적인 작품을 무대 위에 올렸다. 판타지적인 요소를 좋아하는 그의 성향은 오뜨 꾸뛰르 쇼에서 더욱 두드러지게 나타났다. 상상속의 캐릭터로 변신한 모델들이 무대 위를 활보는 모습은 관객들로 하여금 한 편의 공연을 보는 듯 한 착각을 불러일으켰다.

하우스 오브 디올에서 재임하는 기간 동안 그는 패션 디자인의 지평을 넓혔다. 브랜드의 근간인 에드워드 시대의 미학을 바탕으로 다양한 요소들을 디자인에 가미시켰다. 여성미와 대조되는 스포츠웨어를 활용하여 반전미를 꾀했으며 러시아와 중국

'아티스트의 무도회'라고 불린 디올 60주년 헌정 컬렉션에서 당대 최고의 모델인 린다 이반젤리스타가 구슬과 꽃으로 화려하게 장식된 호사스런 드레스를 착용하고 있다.→.

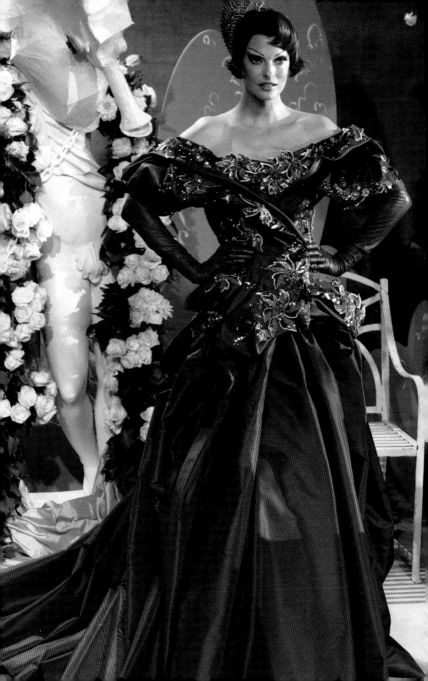

군복을 디자인에 접목시켜 사상을 초월하는 작품을 선보였다. 그는 앞뒷면이 바뀐 달리풍의 재킷을 통해 초현실주의가 주는 해학적 즐거움을 유발했다. 때때로 모델들은 여성 해방을 외치는 여전사의 모습으로 런웨이를 활보했다. 사회적으로 큰 파장을 일으켰던 2000년 오뜨 꾸뛰르 패션쇼는 <방랑자>라는 타이틀에서 암시하듯이 파리의 노숙자들에게 영감을 받았다. 그는 패션쇼에서 고급스런 실크 소재에 신문지 모양을 프린트하여 해체주의 패션의 특징을 강하게 드러냈다.

다방면에 관심을 가졌던 갈리아노는 마르지 않는 아이디어와 지치지 않는 에너지로 상상을 초월하는 작품을 선보였다. 그를 하우스 오브 디올을 가장 화려하게 수놓았던 디자이너로 평가하는데 큰 이견이 없는 이유이기도 하다. 유독 그의 작품이 높이 평가받는 이유는 획기적인 시도 속에서도 하우스 오브 디올의 기풍을 꿋꿋이 지켜냈기 때문이다. 갈리아노는 언제나 무슈 디오르가 중요시했던 재단과 장식에 심혈을 기울였고 그의 디자인 철학을 존중했다.

갈리아노는 2011년 파리에 있는 한 술집에서 반유대주의적 인종 차별주의 발언을 두 번이나 한 협의로 기소되었다. 이 사건으로 인해 그는 해고되었고 영원할 거 같았던 디올과의 동행이 어이없이 막을 내렸다. 이후로 그는 재판 과정에서 마약과 알코올 중독 협의가 추가로 밝혀지면서 대중들로부터 비난을 받았다. 최종적으로 육천 유로의 벌금형으로 사건이 종결되었다.

빌 게이튼 2011-2012

빌 게이튼은 하우스 오브 디올을 이끈 디자이너 계보에 이름을 올리지 못했다. 그의 역할은 존 갈리아노의 급작스런 부재를 메워 주는 임시방편에 불과했다. 그렇다고 수석 디자이너의 비행으로 흔들리던 요새를 굳건히 지켜낸 그의 공로를 가볍게 볼 수 없다. 게이튼은 이십 삼년 동안 갈리아노와 함께 일했다. 처음 존 갈리아노 브랜드에서 일을 시작했고 지방시와 디올까지 그와 함께 동행했다. 게이튼은 스튜디오 책임자로서 의상 창작을 감독하는 일을 담당했다. 실제로 디자인을 하지 않았던 그는

갑자기 수석 디자이너로 임명되었다는 소식에 아연실색했다. 떠밀리듯 스포트라이트를 받으며 사람들의 이목이 집중되는 자리에 오르게 되었지만 그는 침착하게 맡은 바 임무를 훌륭히 수행했다. 다행히 그는 갈리아노의 마지막 컬렉션을 무사히 마쳤고 두 번의 오뜨 꾸뛰르와 기성복 컬렉션을 디자인했다.

　패션 매체는 게이튼에게 호의적이지 않았다. 천부적인 재능으로 명성이 자자한 디자이너를 임명해야 한다고 아우성을 쳤다. 그는 여러 가지 악재에도 불구하고 흔들림 없이 컬렉션을 준비했다. 디자인의 교본이나 다름없는 뉴룩을 토대로 갈리아노의 과장된 실루엣을 완벽하게 재현했으며 반박할 수 없이 완벽한 기술과 절제된 색감으로 컬렉션을 준비했다. 그러나 갈리아노의 반유대주의 발언에 이어 재판 과정에서 마약과 알코올 중독에 대한 폭로가 연이어 터지자 브랜드 명성에 큰 타격이 왔다. 안탑깝게도 게이튼은 자신의 능력을 증명하기 보다 더 큰 인내심을 발휘하여 뒤숭숭한 상황을 수습하는 것이 급선무였다.

라프 시몬스 2012-2015

빌 게이튼이 재임하는 기간 동안에도 수석 디자이너의 자리를 놓고 의견이 분분했다. 마크 제이콥스와 피비 필로를 비롯하여 다수의 디자이너들이 물망에 올랐다. 처음부터 그런 건 아니었지만 언제부턴가 존 갈리아노와 대비되는 벨기에 출신의 라프 시몬스가 매력적인 도전자로 부상했다. 그는 산업 디자인을 전공했지만 패션계에 발을 들여놓은 이후로 줄곧 세간의 전폭적인 지지를 받고 있었다.

그가 한창 가구 디자이너로 경력을 쌓고 있을 때 우연히 마틴 마르지엘라의 패션쇼를 보게 되었다. 마틴 마르지엘라는 해체주의 패션을 지향하는 브랜드답게 중고 직물, 버려진 캔버스, 오래된 가발, 실크 스카프와 같이 독특한 소재를 사용하여 오뜨 꾸뛰르 의상을 제작했다. 패션쇼 또한 여타 브랜드와 달리 웅장한 살롱이 아닌 어린이 놀이터와 같은 일상적인 장소에서도 개최되었다. 그는 실험 정신 돋보이는 패션쇼를 지켜보며 예술 작품에서 느꼈던 지적이고 정서적인 감흥을 느꼈다. 무슈 디오르처럼

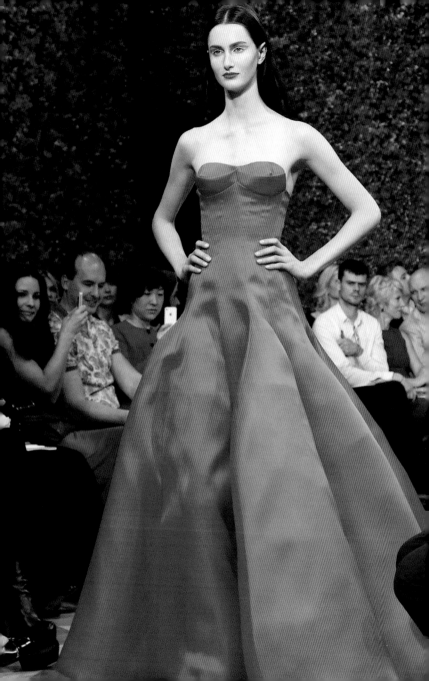

현대 미술에 조예가 깊었던 그는 화려한 무대가 아닌 평범한 장소에서도 존재감을 드러내는 패션의 매력에 압도되었다.

정식으로 패션 교육을 받은 적이 없었던 그는 1995년 자신의 이름으로 남성복을 출시하며 패션계에 입문했다. 그의 초기 작품을 살펴보면 당시 마니아들이 즐겼던 하드코어 테크노를 비롯하여 젊은이들 사이에서 유행했던 독일의 일렉트로 밴드와 영국의 록 뮤직까지 광범위한 음악 장르에서 영향을 받았음을 알 수 있다.

그는 질 샌더의 기성복을 담당하게 되면서 처음으로 여성복을 디자인했다. 질 샌더는 미니멀리즘의 대표주자로서 실용성과 간결미를 바탕으로 탄탄한 고객층을 형성하고 있었다. 그녀는 혁신적인 직물을 활용하여 심플한 디자인에 생기를 불어넣으며 패션계에 한 획을 그었다. 변화무쌍한 패션계에서 롱런하기 위해 변화는 필수 불가결이었다. 절제된 실루엣을 바탕으로 모던미를 추구하는 그녀의 비전을 계승하기에 시몬스만한

←다큐멘터리 「디올 앤 아이」는 완벽하게 장인 정신을 부활시켜서 단순미의 정수를 보여준 시몬스의 데뷔 컬렉션이 완성되어 가는 과정을 집중 조명했다.

적임자가 없었다. 그는 인체공학을 바탕으로 한 치의 오차도 없이 재단을 했고 밝은 색상의 합성 소재를 활용하여 심플한 디자인에 생기를 불어넣었다. 철저한 연구를 바탕으로 만들어낸 그의 작품은 독특한 매력을 발산하며 사람들의 마음을 사로잡았다. 시몬스는 음악과 예술을 향한 열정과 동시대를 지배하는 문화를 꿰뚫어 보는 탁월한 안목으로 신세대의 아름다움을 대변하는 선두 주자가 되었다.

2012년 시몬스는 하우스 오브 디올에 합류했다. 그는 전임자들처럼 하우스 오브 디올의 역사가 고스란히 담겨 있는 기록 보관소를 돌아보았다. 디올로 자리를 옮기기 전, 시몬스는 오뜨 꾸뛰르 패션쇼에서 화려한 네온 컬러를 사용하여 미드 센트리풍의 실루엣을 재해석했다. 과연 디올 데뷔쇼에서 그가 어떤 작품을 선보일지 초미의 관심이 쏠리고 있었다.

그는 디오르의 상징적 '바' 재킷을 우아한 플레어스커트가 아닌 폭이 좁은 트라우저에 매치했다. 1966년 생 로랑의 '르 스모킹' 턱시도가 연상 되는 이 스타일은 한때 트라우저가 남성의

잘린 허리와 뉴룩의 풍성한 풀 스커트가 돋보이는 꽃무늬 드레스.➔

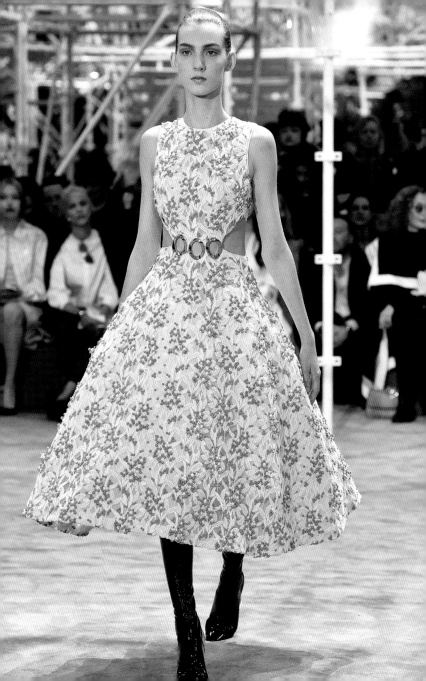

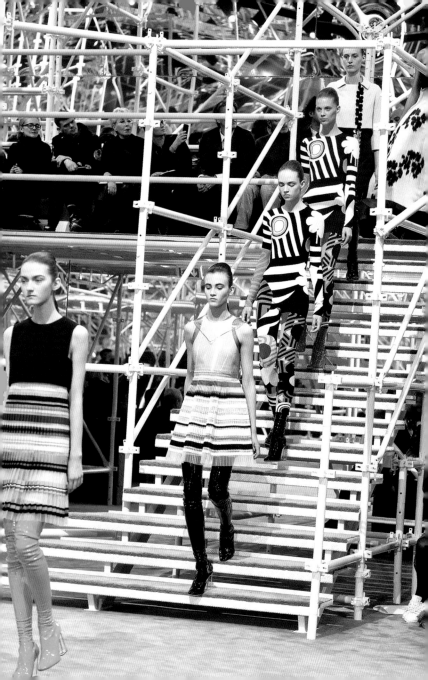

전유물이었다는 사실을 망각하게 할 만큼 '바' 재킷과 근사하게 어울렸다. 디오르의 트레이드마크인 사랑스런 플라워 드레스는 허리 부분을 잘라 마치 뷔스티에를 착용한 것과 같은 착시효과를 일으켰다. 또한, 에드워드 시대의 로맨틱한 분위기가 듬뿍 담긴 튤립스커트에 스포츠웨어에서나 볼 법한 반투명한 상의를 매치하여 신선한 반향을 불러일으켰다. 시몬스는 디오르의 유산을 존중함과 동시에 대단히 지능적으로 그의 시그니처 디자인을 해체했다. 디오르의 클래식 라인을 완전히 다른 방식으로 재해석한 그의 데뷔 컬렉션은 숨막히게 아름다웠다. 산업 디자이너로서의 경험과 모던미를 추구하는 그의 열정이 만들어낸 결과물이었다. 디오르의 '뉴룩'은 시몬스에 의해 다시금 새롭게 태어났다.

2014년 4월 트라이베카 영화제에서 <디올 앤 아이>가 처음으로 상영되었다. 이 작품은 프레데릭 청이 대본과 감독을 맡은 다큐멘터리로 한 번도 공개된 적이 없었던 오뜨 꾸뛰르의 수준

←2015년 데이비드 보위에게 경의를 표하며 시몬스는 봄·여름 오뜨 꾸뛰르 컬렉션의 타이틀을 '문에이지 데이드림'로 정했다. 그는 컬렉션에 대한 소회를 다음과 같이 밝혔다. "1950년대의 낭만... 1960년대의 실험, 1970년대의 해방의 느낌을 혼합하여 감각적 과부화를 즐겼다."

높은 기술과 예술성, 그리고 사십 년 이상 디올 컬렉션의 컨트롤 타워 역할을 했던 아틀리에가 처음으로 공개되었다. 디올 기록 보관소에 있는 방대한 자료를 바탕으로 연구를 거듭하는 시몬스의 모습과 컬렉션을 준비하며 주변인과 협업하는 과정이 흥미롭게 비춰졌다. 카메라에 담긴 시몬스는 놀랄 만큼 겸손했고 예민했으며 모든 것을 쏟아부을 만큼 자신의 일을 사랑했다. 그는 미래를 향해 나아가는데 주저함이 없었지만 하우스 오브 디올의 전통을 존중했다. 실에 무늬를 넣어 직물을 짜는 전통적인 방식은 시간이 많이 소요되고 제작비가 비싸서 오래전에 무용지물이 되었지만 시몬스는 이 방식을 시도해 보기로 했다.

발표하는 컬렉션마다 비평가들의 찬사가 쏟아졌다. 크리에이티브 디렉터로 재임하는 기간 동안 그는 디오르의 오리지널 디자인에 모던미를 덧입히는데 주력했다. 멋진 파트너가 될 거라는 예상과 달리 갓 삼 년이 지나자 그는 사임 의사를 밝혔다. 턱없이 부족한 시간에 쫓기듯 두 번의 오뜨 꾸뛰르를 포함하여 여섯 번의 컬렉션을 준비하며 그는 좌절감을 느꼈다고 말했다.

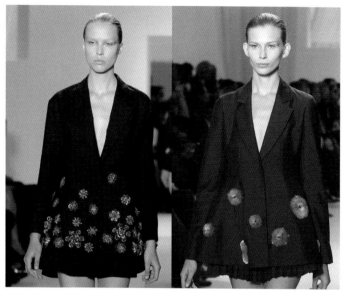

플라워로 장식한 재킷에 초미니 스커트를 매치하여 전통적인 스커트 길이에 변화를 주었다.

하지만 다수의 사람들은 유명인과 수백만 달러 규모로 화장품과 향수 계약을 체결하며 상업적인 성공에 치중하는 경영 방침과 그의 디자인 철학이 불협화음을 일으켰을 것이라고 추측했다. 경영진은 다각도로 그를 설득하려고 노력했지만 시몬스는 우호적인 이별을 선택했다. 비록 그는 떠났지만 동시대의 패션을 주도하는 선두주자로서의 하우스 오브 디올의 입지는 흔들림 없이 유지되었다.

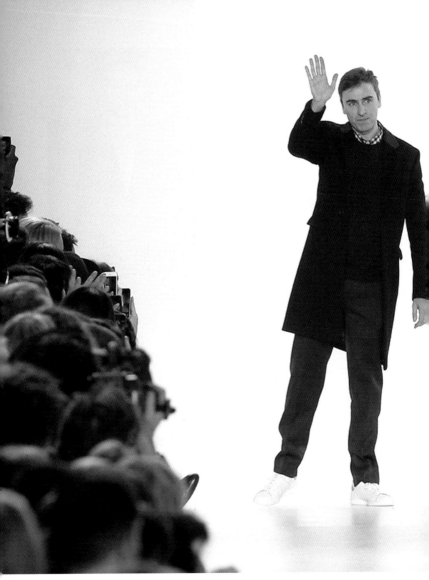

타고난 성품이 겸손했던 시몬스는 스포트라이트를 쫓기보다 창조적인 작품 활동에 집중했다.

그는 패션쇼가 끝나고 쏟아지는 비평가들의 찬사에 잊지 않고 감사의 마음을 표현했다.

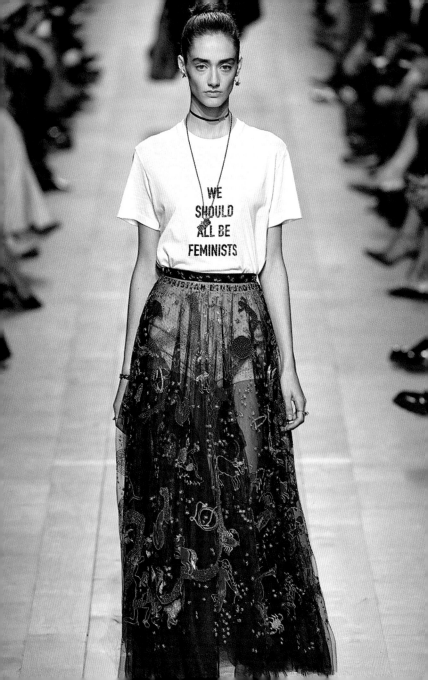

마리아 그라치아 치우리 2016-현재

2016년 7월 디올의 새로운 크리에이티브 디렉터로 펜디와 발렌티노에서 경력을 쌓은 마리아 그라치아 치우리가 임명되었다. 이탈리아 출신인 그녀는 여성 디자이너로서 처음으로 디올의 크리에이티브 디자이너가 되었다. 시작부터 디올 브랜드는 여성스러움 그 자체였다. 여성의 아름다운 곡선미를 강조하여 로맨틱한 실루엣을 연출했던 패션 하우스에서 여성 디자이너가 책임자로 임명된 것은 너무나도 자연스러운 일이었다. 디오르는 그의 어머니를 비롯하여 많은 여성들에게 영향을 받으며 성장한 것처럼 치우리 또한 다섯 명의 자매들과, 할머니, 그리고 그녀에게 가장 큰 영향을 준 어머니가 있었다. 재봉사였던 그녀의 어머니는 치우리에게 패션을 향한 사랑에 불씨를 지펴주었다.

치우리는 여성 특유의 관점으로 패션 디자인을 이해했다. 워킹맘이자 페미니스트인 그녀에게 의복은 실용성과 아름다움을

←첫 기성복 컬렉션에서 '우리는 모두 페미니스트가 되어야 한다'가 새겨진 티셔츠를 선보였다.

표현하는 매개체이자 정치적인 메시지를 담아내는 공간이었다. 데뷔쇼를 앞두고 그녀는 다음과 같이 말했다. "열린 마음으로 주의 깊게 세상을 보며 오늘날의 여성상을 패션에 반영했다." 그녀는 미국 《보그》와의 인터뷰에서 마르크 보앙의 탁월한 선택에 대해 언급했다. "그는 1960년대에 패션을 바라보는 여성의 태도에 변화가 일어났다는 사실을 감지하고 이에 부응하기 위해 이전보다 짧고 간결해진 디자인을 선보였다. 의상의 실루엣을 바꾸는 것은 디자이너가 아니다. 바로 여성, 자신이다. 디자이너는 단지 달라진 여성의 생각을 이해하고 반영할 뿐이다."

치우리는 기성복 데뷔 컬렉션에서 패션이란 소수만의 특권이 아닌 모든 여성을 위한 것임을 명백히 보여주었다. 흔히 길거리에서 볼 수 있는 스트리트 패션부터 캐주얼웨어, 스포츠웨어, 이브닝드레스까지 다양한 스타일이 종횡무진 무대를 누볐다. 치우리는 급진적인 요소를 거침없이 활용했다. 2014년 치마만다 은고지 아디치의 에세이 제목인 『우리는 모두 페미니스트가 되어야 한다』를 티셔츠에 프린트하여 구슬로 정교하게 장식한 스커트와

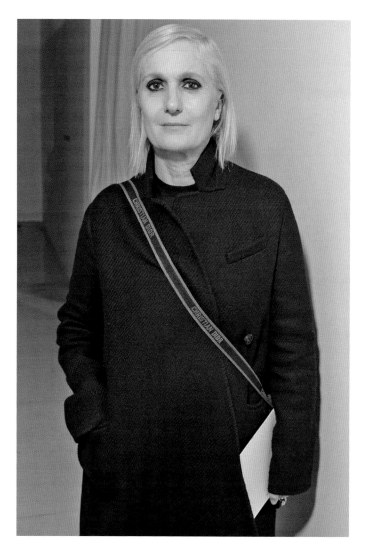

디올의 첫 여성 크리에이티브 디렉터로 임명된 이탈리아 출신의 마리아 그라치아 치우리.

매치했다. 1971년 린다 노클린의 『왜 위대한 여성 예술가는 없는가?』를 또 다른 티셔츠의 슬로건으로 사용했다. 치우리는 완벽하게 정형화된 미적 기준을 탈피했지만 그녀가 표현하는 여성은 여전히 아름다웠다.

그녀도 다른 전임자들처럼 기록 보관소에 있는 자료들을 정독했지만 의례적으로 오리지널 '뉴룩'을 기조로 삼기보다 전임자들이 재해석한 '뉴룩'에서 영감을 받았다. 이브 생 로랑, 존 갈리아노, 라프 시몬스와 2012년부터 2016년까지 '디올 옴므'를 이끌었던 에디 슬리먼의 스타일을 바탕으로 전통적인 남성미와 여성미를 조합하여 중성적인 매력을 표현했다. 그녀 자신은 모더니즘에 푹 빠져 있었지만 디자인 하우스의 전통과 패션 역사에 미친 영향을 작품에 녹여내는 데 충실했다.

치우리는 착용성이 뛰어난 의복을 제작하는데 주력했다. 고객이 원하는 바를 최우선 순위에 놓고 디오르의 디자인을 모던하게 탈바꿈했다. 이 과정에서 그녀는 많은 변화를 시도했지만

←로맨틱한 드레스와 스트리트 스타일의 액세서리를 매치한 배우 제니퍼 로렌스.

결코 무슈 디오르 특유의 로맨틱한 감성을 놓치지 않았다. 디오르의 트레이드마크인 꽃과 자수로 장식된 아름다운 드레스를 통해 브랜드의 미적 판타지는 구현해 나갔다.

2019년 로마 델 오페라 극장에서 공연된 발레 <뉘 블랑쉬>가 좋은 예이다. 치우리가 적극적으로 의상 제작에 참여한 프로젝트인 만큼 그녀의 디자인 철학이 곳곳에서 배어나왔다. 스포츠 웨어에서 착안한 상의에 오뜨 꾸뛰르 컬렉션에서 선보인 아름다운 플라워 무늬를 새겨 넣었다. 여기에 명주실로 정교하게 엮어 만든 망사 스커트를 매치하여 천상에서나 볼 법한 아름다운 의상을 완성했다. 치우리는 여성스러움과 페미니즘이 결코 다르지 않음을 증명하며 디오르의 미적 가치를 재창조했다. 그녀에게 디자이너란 의상을 착용하는 여성의 힘을 표현하는 역할 수행자에 불과했다.

동양미와 강렬한 페미니즘의 색채를 절묘하게 조합하여 실용적인 의상을 디자인했다.→

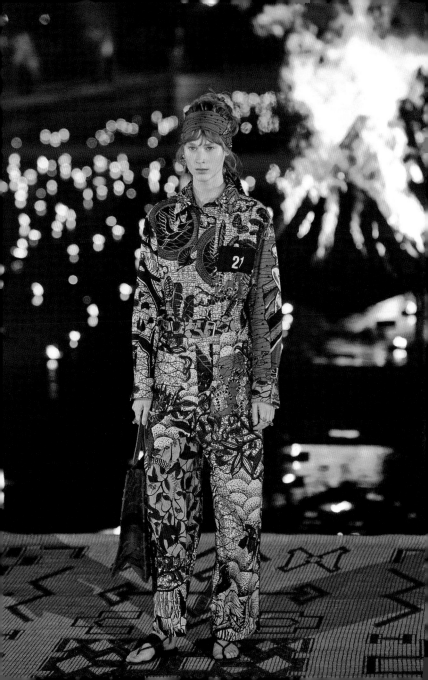

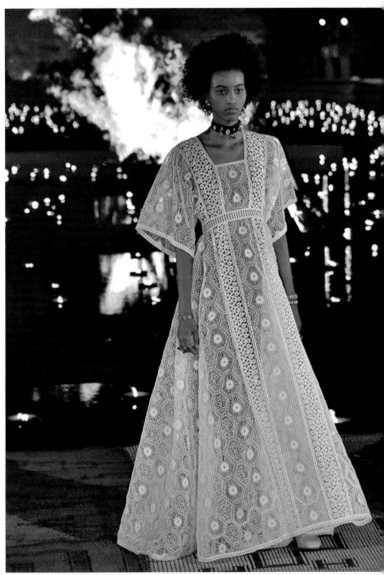

2020년 크루즈 컬렉션. 이 낭만적인 드레스를 제작하기 위해 고도로

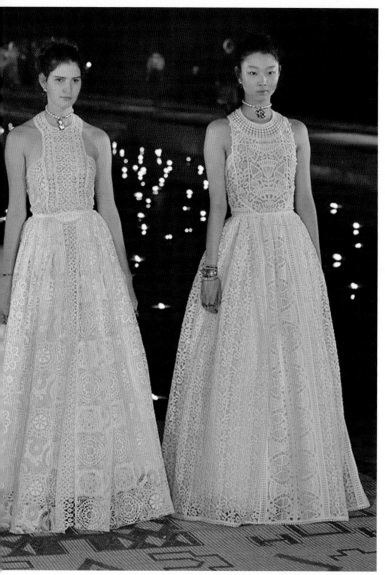

숙련된 장인이 수제로 제작한 레이스를 사용하여 아름다운 직물을 사랑했던 디올의 뜻을 기렸다.

Accessories

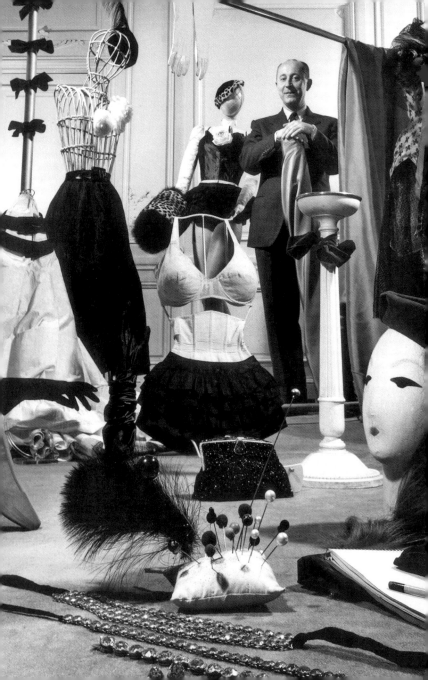

Dior From Head To Toes

'뉴룩'은 혁신적인 실루엣 그 이상의 의미를 지니고 있었다. 드레스나 정장만큼 실크 스타킹을 포함하여 모자, 신발, 장갑, 가방이 조화로운 룩에 완성하는 데 중요한 역할을 담당했다. 반구형의 밀짚모자와 우아하면서도 날렵한 힐이 없었다면 상징적인 '바 재킷'과 플레어스커트는 사뭇 다른 느낌이었을 것이다. 일찌감치 액세서리의 중요성을 간파했던 디오르는 완벽한 스타일을 완성하기 위해 정기적으로 액세서리 샘플을 살폈다.

의상과 어울리는 스타킹과 양말류가 필요했던 디오르는 1948년 라이선스를 체결할 회사를 엄선했다. 단순히 명명권 판매한 것이 아니라 수익의 일부를 납부하는 형식으로 계약을 체결했다. 당시로서는 상당히 특이한 결정이었지만 수익이 창출되자 곧 그의 행보가 패션 산업에 표본이 되었다. 1973년 디올 브랜드는 기성복 모피 라인을 선보였다. 1975년에는 첫 시계

←1955년 액세서리 샘플로 가득한 쇼룸에 서 있는 디오르.

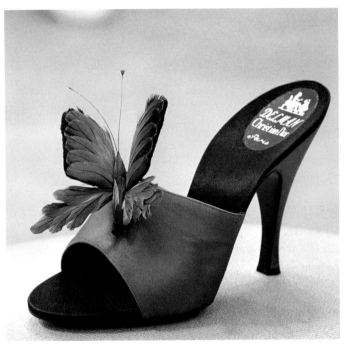

깃털을 사용하여 나비를 정교하게 만든 로저 비비에 슈즈.

'블랙 문'이 출시되었다.

초반기에 디오르는 심혈을 기울여 명망 있는 회사나 디자이너들과 라이센스를 체결했다. 1953년 우아한 슈즈 라인을 탄생시킨 로저 비비에와 1954년 유서 깊은 영국의 가죽 장갑 회사인 덴츠가 글로브를 전담한 것이 좋은 예이다. 그러나 시간이 흐르면서 하우스 오브 디올은 명성보다 이윤을 쫓아 사업을 확장

하기 시작했고 1980년대에 이르러 이백여 개의 회사와 라이선스 계약을 맺은 결과를 초래했다. 그 과정에서 고급스런 브랜드의 이미지가 점차 희석되었다. 경영진들은 브랜드의 희소성을 회복하기 위해 라이선스를 회수하거나 계약을 연장하지 않기로 결정했다. 하우스 오브 디올은 다시 초심으로 돌아가서 명성 있는 액세서리 디자이너들과 계약을 체결했다. 존 갈리아노와 모자 디자이너 스티븐 존스와의 계약이 협업을 통해 브랜드의 가치를 배가시킨 이상적인 예이다.

최근 몇 년 동안 가방은 액세서리 중 가장 중요한 위치를 차지했다. 생전에 디오르는 어디서나 두루 들 수 있는 가방을 디자인했다. 그는 최고급 소재를 사용하여 디올 특유의 우아함이 배어 나오는 가방을 수작업으로 제작했다. 1954년 디오르는 "하루 종일 당신은 똑같은 슈트를 입고 있지만 완벽한 스타일을 원한다면 아침에는 수수하게, 밤에는 작고 색다른 가방을 들 수 있다. 당신이 원한다면 그렇게 할 수 있다"라고 말했다.

1952년 그린 벨루어 타운 코트에 모자, 스카프, 머프를 매치하여 디오르의 룩을 완성했다.←↓
1951년에 제작된 밀짚모자.↓→

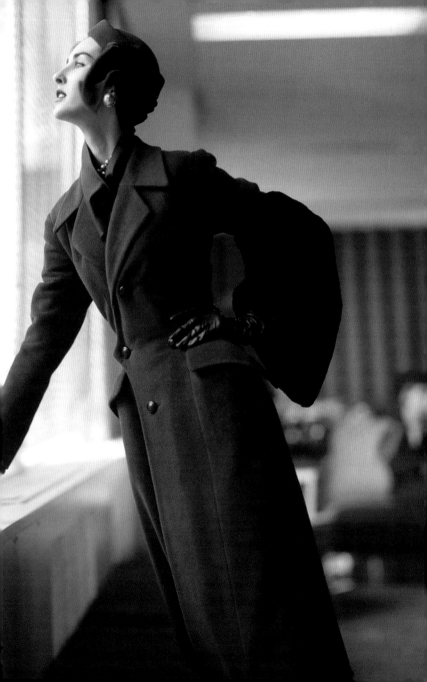

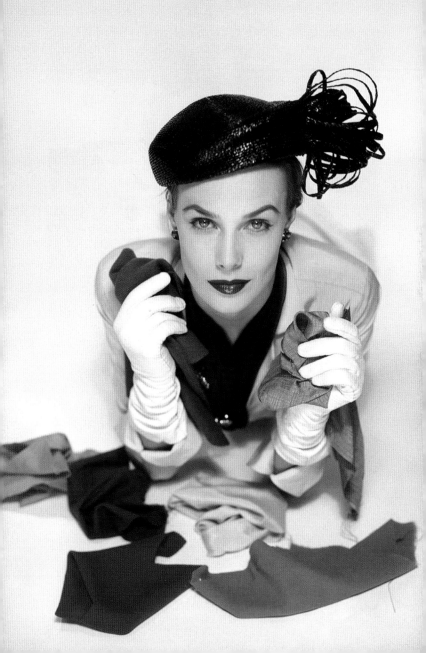

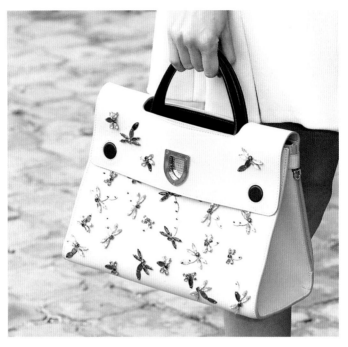

우아한 핑크빛 '디올 에버'. 시퀸으로 섬세한 나비 모양을 공들여서 장식했다.

디오르의 뒤를 이는 디자이너들도 액세서리의 중요성을 인지했다. 1967년 마르크 보앙이 기성복 라인 '미스 디올' 출시하는 기점에서부터 액세서리는 디자인 하우스의 중요한 수익원이 되었다. 1980년대와 1990년대에 이르러 사회적 지위를 드러내는 수단으로 브랜드가 인식되면서 소위 '잇 백'이라고 불리는 가방의 수요가 폭발적으로 증가했다.

1995년 프랑스 영부인 베르나데트 시라크는 다이애나 왕세자비에게 우아한 '블랙 백'을 선물했다. 다이애나 왕세자비는 '슈슈(귀염둥이)'라고 불리는 이 가방을 자주 애용했다. 자연스럽게 많은 사진에서 그녀와 함께 가방이 노출되자 가방의 이름은 '슈슈'에서 '프린세'로 이름이 바뀌었다. 그후 새롭게 단장해서 '레이디 디올'로 출시되기 전까지 동일한 이름으로 불렸다. 세계에서 가장 고급스런 여성을 연상시키는 이 가방은 향후 2년 동안 이십 만개가 판매되는 기염을 토했다. 그 뒤를 이어 존 갈리아노의 '새들 백1999'이 「섹스 앤 더 시티」의 주인공 캐리 브래드쇼의 인기에 힘입어 전 세계적으로 큰 사랑을 받았다. 최근에는 뉴 밀레니엄 시대의 디올 여성을 견향하여 출시된 '디올 에볼루션'이 상징적인 위치를 차지했다.

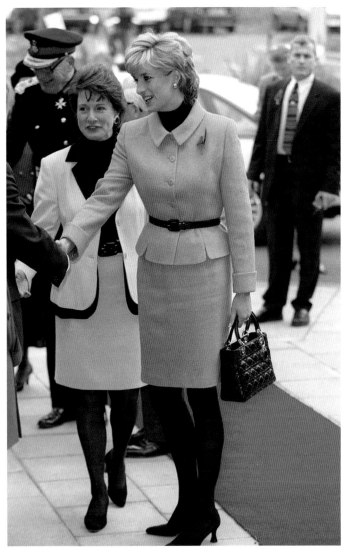

프랑스 영부인이 다이애나 왕세자에게 선물한 블랙 패딩백은 후에 '레이디 디올'으로 불린다.

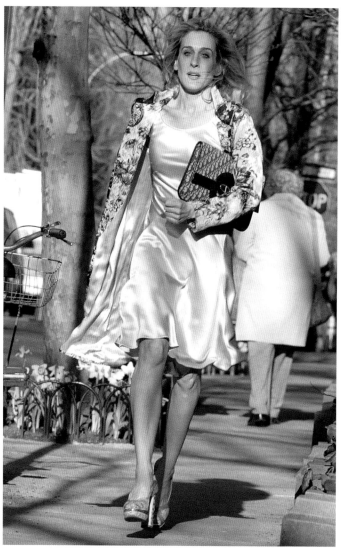

「섹스 앤 더 시티」와 같은 TV쇼는 디올 핸드백의 대중화에 크게 기여했다.

마리아 그라치아 치우리의 '디올 에볼루션'.

우아함의 대명사인 디올이 재해석한 스트리트 패션.

Fragrance & Beauty

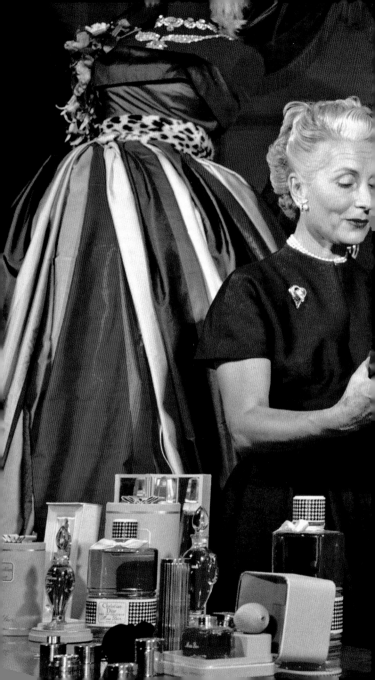

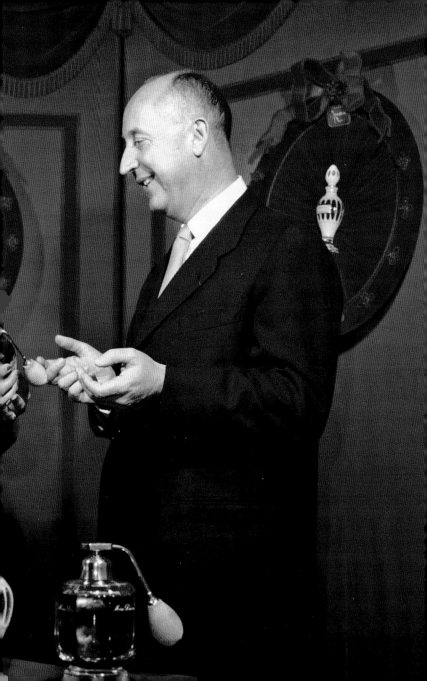

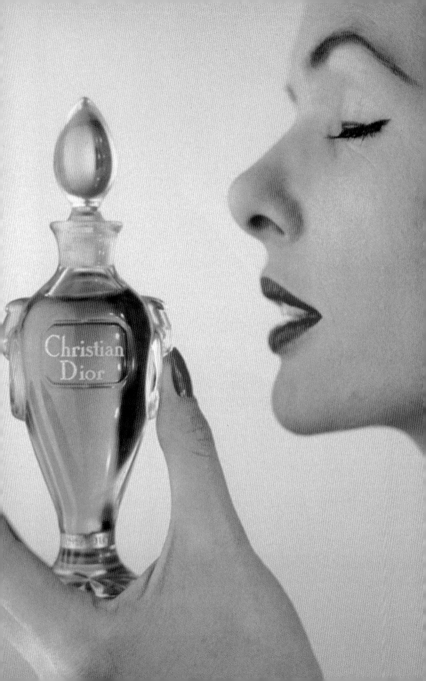

Finishing Touches

"향수로 드레스의 마지막 단추를 채워야 비로소 여성의 매력이
완성된다."

-크리스티앙 디오르

꽃과 정원에 대한 디오르의 사랑은 유명했다. 어린 시절 그의
어머니는 바닷가에 위치한 그린빌 저택에서 정원을 가꾸며 어
린 아들과 많은 시간을 보냈다. 그는 성인이 되어서도 멋진 정원
에서 스케치하는 것을 즐겼다. 그의 디자인이 꽃무늬 장식으로
가득한 것도 우연이 아니었다. 그가 사랑했던 '샤또 드 라 콜 누
와르' 저택에서 향수의 재료가 될 만한 다양한 꽃을 키웠다. 언
제나 파리 살롱에는 싱그러운 꽃으로 가득했고 아름다운 꽃의
자태만큼이나 매혹적인 향기가 진동했다. 어쩌면 처음부터 향
수는 하우스 오브 디올의 일부였을지도 모른다.

향수를 의상의 '마무리'라고 생각했던 그는 오뜨 꾸뛰르에 버금가는 열정을 향수에 쏟았다. ↑
←1954년 바카라 크리스탈 병에 담긴 '미스 디올'.

디오르는 어린 시절 친구인 세르쥬 애틀러-루이쉐와 함께 향수 라인을 만들었다. 상징적인 디오르의 첫 번째 향은 그가 가장 좋아하는 여동생인 캐서린에게서부터 시작되었다. 어느날 디오르와 그의 뮤즈 미차 브리카르가 오뜨 꾸뛰르 데뷔를 앞두고 향수 이름을 놓고 별 진전 없이 옥신각신하고 있었다. 이때, 캐서린이 방으로 들어오자 브리카르가 그녀에게 "봐 바, 미스 디올이 왔어!"라고 반갑게 인사를 했다. 프랑스식의 '마드모아젤'이 아닌 '미스'라는 영국식 표현을 썼고 디오르는 그 자리에서 첫 향수의 이름은 '미스 디올'로 정했다. '미스 디올'이 출시된 이후에 디오라마[1949], 오 프레이슈[1953], 그리고 사망하기 하기 직전인 1957년에 디오리시모[1956]를 차례대로 선보였다. 그의 뒤를 이은 디자이너들도 상징적인 향기를 남겼다. 여성용으로는 디올링 [1963], 디올에센스[1969], 디올엘라[1972], 쁘아종[1985], 둔[1991], 돌체 비타 [1995], 쟈도르[1999], 조이 디 디올[2018]을 꼽을 수 있다.

1966년 하우스 오브 디올은 처음으로 남성용 오드 뚜왈렛인 '오 소바쥬'를 출시했다. 초기 홍보자료에 "강인하고 신중하고

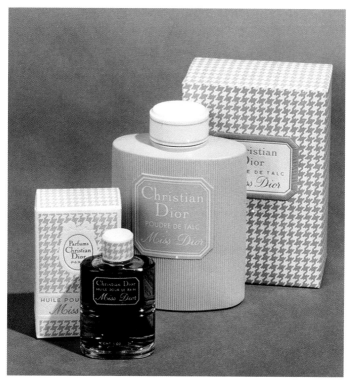

1960년대 초 탈크 파우더와 바스 오일 외에 다른 제품을 추가하여 뷰티 라인을 확장했다.

상큼한 남성이 애용하는 향수로 묘사했다. 디올에서 출시된 모든 향수는 그 향이 상큼하든, 묵직하든지 상관없이 어린 시절에 디오르가 사랑했던 꽃들과 연관되어 있다.

디오르가 세상을 떠난 뒤에 디올의 향은 프랑스 조향사 프랑수아 드마쉬의 코끝에서 창조되었다. 그도 디오르처럼

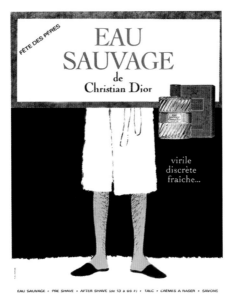

1966년에 출시된 최초의 남성용 오드 뚜왈렛 '오 소바쥬'.

향수에 청춘의 추억이나 할머니가 사랑했던 깨끗한 리넨과 라벤더 향을 담았다. 2017년 상징적인 '미스 디올'이 첫 출시된 지 칠십 년이 지난 후에 드마쉬는 오리지널 향수와 동일한 꽃으로 미묘하게 다른 느낌을 연출하여 재출시했다. 그는 생기발랄한 현대적 감각의 레이디 디올의 이미지를 포착하여 1950년에 발명하여 그 이후로 줄곧 사용되는 기술로 새로운 느낌의 '미스 디올'을 탄생시켰다. 그는 2017년 '쟈도르 로르'를 출시한 뒤에

《뉴욕 타임스》와의 인터뷰에서 어떻게 새로운 향수에 무슈 디오르의 열정을 담을 수 있는지 그 비결을 묻는 질문에 "무슈 디오르는 은방울꽃과 같은 꽃들을 사랑했습니다. 나는 그가 사랑했던 것을 꿋꿋이 지켜내고 있을 뿐입니다"라고 말했다.

화장품 또한 디오르가 추구하는 토털 패션과 무관하지 않았다. 1953년 향수 프로젝트의 일환으로 여덟 가지 색상의 립스틱한 상자에 넣어 출시했다. 이 작은 시도가 수백만 유로의 수익을 창출하는 화장품 제국의 초석이 되었다. 1967년 세르주 루텐을 디올 코스메틱 크리에이티브이자 이미지 디렉터로 임명했고 1969년 마침내 풀 메이크업 라인이 최초로 출시되었다. 그 이후로 마리옹 꼬띠아르, 샤를리즈 테론, 나탈리 포트먼, 제니퍼 로렌스 등 다수의 유명인과 배우들이 브랜드의 홍보대사로 활동하며 막대한 수입을 창출했다. 범접할 수 없는 오뜨 꾸뛰르 컬렉션과 달리 향수와 화장품은 절대다수의 여성들이 디올의 우아함을 매력적인 가격으로 경험하기에 충분했다.

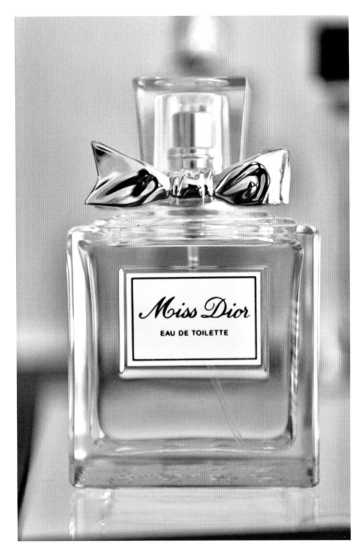

2017년 재출시된 '미스 디올.'

1972년 디올 코스메틱 제품으로 풀 메이크업을 한 모델.

디올 향수와 화장품 모델로 활동하고 있는 나탈리 포트만.

Resources

The publishers would like to thank the following sources for their kind permission to reproduce the pictures in this book.

Alamy: DPA Picture Alliance 73; /Everett Collection 15, 72; /Keystone Press 87b

Getty Images: AFP: 58, 95, 137; /AP 63, 67r; /Apic 12, 154l; /Archivio Cameraphoto Epoche 54; /ARNAL/ PICOT/Gamma- Rapho 110, 111; /Authenticated News 92; /David Bailey/Condé Nast 155t; /Cecil Beaton/ Condé Nast 84; /Serge Benhamou/ Gamma-Rapho 10; /Bettmann 57, 81, 97, 102r; /Reg Birkett/Keystone 87t, 94; /Jean-Pierre Bonnotte/Gamma-Rapho 103; /BOTTI/Gamma-Rapho 102l; / Erwin Blumenfeld/Condé Nast 145; / Walter Carone/Paris Match 34; /CBS Photo Archive 17; /Chaloner Woods 153; / Chevalier 53; /Chicago History Museum 39, 56; /John Chillingworth/Picture Post/ Hulton Archive 64; /Henry Clarke/Condé Nast 49, 61; /Corbis via Getty Images 50, 100; /Jean-Claude Deutsch/Paris Match 117; /Kevork Djansezian 78r; 79; /Alfred Eisenstaedt/The LIFE Picture Collection 85; /Fox Photos 108; /Swan Gallet/WWD 133; /Jack Garofalo/Paris Match 96; /AFP/ Francois Guillot 125, 131; /Horst P. Horst/ Condé Nast 59, 144; /Housewife 152; / Hulton Archive 140; /Maurice Jarnoux/ Paris Match 66; /Gerard Julien/AFP 112; /Kammerman/Gamma-Rapho 38, 62, 150; /Keystone-France/Gamma-Keystone 22, 23, 75, 76t, 98, 101l, 101r, 109, 142; / Claudio Lavenia 146; /Guy Marineau/ Condé Nast 118; /David McCabe/Conde Nast 104; /Frances McLaughlin-Gill 60; / Mondadori 67l; /Guy Marineau/Condé Nast 114; /Lorenzo Palizzolo 145b; / Richard Rutledge/Condé Nast 48; /Pascal Le Segretain 126, 127, 135; /Silver Screen Collection 77b; /Sunset Boulevard/ Corbis 71; /Tim Graham Photo Library 89; / Laurent Van Der Stockt/Gamma-Rapho 113; /Pierre Suu 155t; /Pierre Vauthey/ Sygma 105, 107l, 116; /Victor Virgille/ Gamma- Rapho 134; /Roger Viollet 35, 37; /Kevin Winter 78l; /

Iconic Images: Norman Parkinson 36, 41, 106

Shutterstock: 119, 147r, 155b; /AP 74; / Miquel Benitez 122; /Jacques Brinon/AP 128; /Fairchild Archive/Penske Media 107r; /Granger 28, 32t, 32b, 44, 46, 52; /JALAL MorchidI/EPA-EFE 136; /Francois Mori/ AP 121; / Tim Rooke 147r; /Roger-Viollet 7

Smithsonian Libraries: 12

V&A Images: © Cecil Beaton/Victoria and Albert Museum, London 82-83

Every effort has been made to acknowledge correctly and contact the source and/or copyright holder of each picture and the publisher apologises for any unintentional errors or omissions, which will be corrected in future editions of this book.

CREDITS

Fury, A, Sabatini, A. (2017). Dior Catwalk. London: Thames & Hudson

Cullen, O., Karol Burks, C. (2019) Christian Dior. London: V&A Publishing

Dior, C. (1957) Dior by Dior: The Autobiography of Christian Dior. London: Weidenfeld & Nicolson

Cawthorne, N. (1996). The New Look: The Dior Revolution. London: Hamlyn

Muller, F. (2017). Christian Dior: Designer of Dreams. London: Thames & Hudson

dior.com

businessoffashion.com

vogue.com thecut.com

wwd.com

en.wikipedia.org

nytimes.com

guardian.com

fashionunfiltered.com